cape book
西方绘画技法经典教程

西方绘画实用宝典

一本涵盖材料、技巧和理论的绘画指南

【英】大卫·韦伯 著　卢宇清 译

上海书画出版社

图书在版编目（CIP）数据

西方绘画实用宝典 / (英)大卫·韦伯著；卢宇清译. –– 上海：上海书画出版社, 2019

西方绘画技法经典教程

ISBN 978-7-5479-2140-1

Ⅰ．①西… Ⅱ．①大… ②卢… Ⅲ．①绘画技法－教材 Ⅳ．①J21

中国版本图书馆CIP数据核字(2019)第155806号

合同登记号：图字：09-2019-649

西方绘画技法经典教程
西方绘画实用宝典

著　　者　　【英】大卫·韦伯
译　　者　　卢宇清

策　　划　　王 彬 黄坤峰
责任编辑　　金国明
审　　读　　朱莘莘
技术编辑　　包赛明
文字编辑　　钱吉苓
装帧设计　　龚妍珺
统　　筹　　周歆

出版发行　　上海世纪出版集团
　　　　　　上海书画出版社
地　　址　　上海市延安西路593号 200050
网　　址　　www.ewen.co
　　　　　　www.shshuhua.com
E - mail　　shcpph@163.com
印　　刷　　浙江新华印刷技术有限公司
经　　销　　各地新华书店
开　　本　　889×1194　1/32
印　　张　　10
版　　次　　2019年7月第1版 2019年7月第1次印刷
印　　数　　0,001-4,300

书　　号　　ISBN 978-7-5479-2140-1
定　　价　　98.00元
若有印刷、装订质量问题，请与承印厂联系

目录

人们把在不同物体表面绘制图形的过程称为绘画。任何人都会绘画，只是这种孩提时的不自觉行为会随着长大而慢慢减弱，再加上所看到的和所描绘之间的差别不断加剧，使人们的眼光愈加挑剔。然而，就像学习其他本领一样，绘画也需要学习，即使达不到完美的程度，只要经过深入实践，就能掌握并提高绘画技巧。

既然打算学习绘画，就请每天抽出一点时间，随便涂鸦或进行有计划的训练吧。你还需要随身携带一本速写本和一支铅笔，速写一般只需花5~10分钟进行表现即可。注意，在绘画之前要先好好观察一下周围的场景或物体，并如实地描绘出你所看到的事物。通过日积月累的练习，你将积累一定的经验，也会慢慢发现绘画的乐趣，如如何捕捉动态，如何透过物体的表面将其本质的结构描绘出来，或者如何在一个场景中合理地放置不同的元素。每天记录一点点，很快你的速写本将成为你创作的源泉，成为你宝贵的资源库。

当你迷上了绘画后，一定会想着去尝试各种不同的媒介，会用到炭笔、色粉笔、油画棒等，不同

媒介的性能各不相同，这主要取决于你要画什么以及如何应用它们。对于细节的描绘，没有比各种铅笔、钢笔和圆珠笔更合适的了；对于粗线条的表现，可以用炭笔或色粉笔来完成。有些绘画媒介很容易被抹去，因此在画画的时候要小心不要将画纸弄脏；有些绘画媒介则能表现出细腻精准的线条，只需寥寥几笔就足以创作出一幅有趣的图像。由此可见，你选择的绘画媒介要与你的绘画题材相匹配，这样才能创作出富有感染力的作品。

在绘画中，画得精准并非是最终目的，创造一种印象或感觉对绘画来说同样重要。一般来说，在描绘一幅现实生活的作品时，要尽量将画面看成一个整体，而不是许多分散的小区域。同时，我们还要学会如何运用各种线条——不同粗细、不同浓淡的线条、连续的或断续的线条——使画面保持生动有趣。我们还可以在画面中引入轮廓线、阴影或透视等概念，使作品更富有空间感。

记住，任何时候开始绘画都不晚。绘画材料有便宜的，也有昂贵的，最重要的是根据自己的需要进行选择。那么，就从现在开始拿起画笔，在你的速写本上画上第一幅草图吧。试试看，可能只需短短的几个月，你就能看到自己的进步。因为，画画真的是学得会的。

如何使用本书

书中的第一章介绍了大量有用的绘画材料。

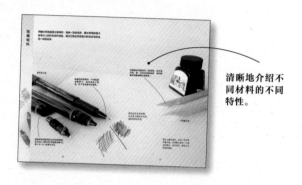

清晰地介绍不同材料的不同特性。

书中的第二章介绍了必备的绘画技巧，演示了如何运用各种绘画材料进行创作。

对不同的绘画技巧进行了系统地讲解和说明。

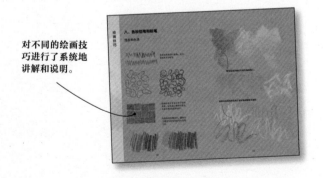

书中的第三章生动地展现一些绘画案例，以此来说明选择合适材料进行绘画的重要性。

学会将哪些材料结合在一起能使绘画创作获得成功。

深入体会这些技巧是如何为作品的完成发挥其巨大作用的。

使每一幅绘画获得成功的基础是对色彩理论、透视以及构图等基本概念的掌握，只有这样才能帮助你创作出成功的作品。在本书的最后一章中，我们会对此做更深入地讲解。

绘画成功的关键是对色彩理论、透视以及构图等基本概念的掌握。

这部分是绘画的基础知识，或许还能提高你对绘画的认识。

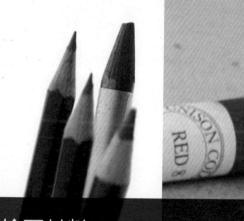

第一章：绘画材料

　　本章将向大家逐一介绍各种绘画材料（包括不同的纸张、彩色铅笔、粉笔、色粉笔、钢笔和墨水等），并清晰地讲解使用它们的具体方法和最终会呈现的画面效果。

一、媒介

1.石墨铅笔

石墨铅笔的笔芯是由石墨粉和黏土按一定比例混合而成的，其硬度因黏土用量的不同而不同。

六角形的铅笔很容易被握住。

圆形的铅笔使用起来很灵活。

扁平的素描铅笔，也被称为木工铅笔，能画出宽窄不同的线条。

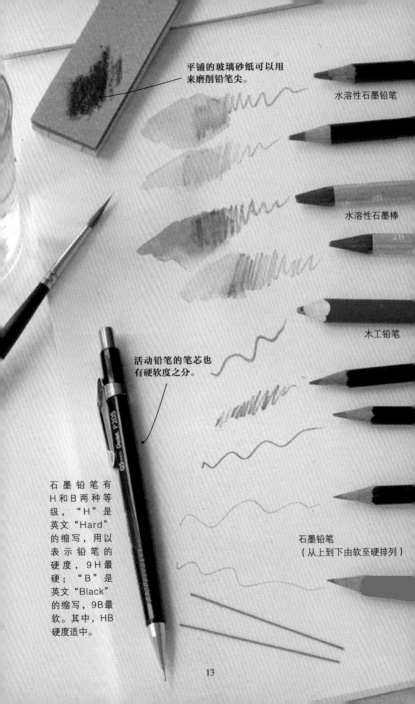

平铺的玻璃砂纸可以用来磨削铅笔尖。

水溶性石墨铅笔

水溶性石墨棒

木工铅笔

活动铅笔的笔芯也有硬软度之分。

石墨铅笔有H和B两种等级，"H"是英文"Hard"的缩写，用以表示铅笔的硬度，9H最硬；"B"是英文"Black"的缩写，9B最软。其中，HB硬度适中。

石墨铅笔
（从上到下由软至硬排列）

2.石墨棒和石墨粉

石墨棒的截面通常是六角形的，也有圆形或矩形的。

石墨棒由黏土与墨粉制成，和石墨铅笔一样，石墨棒也是有软硬度之分的。

石墨棒的长度从75～130毫米不等，通常还会配有笔套，以便长度变短后使用。

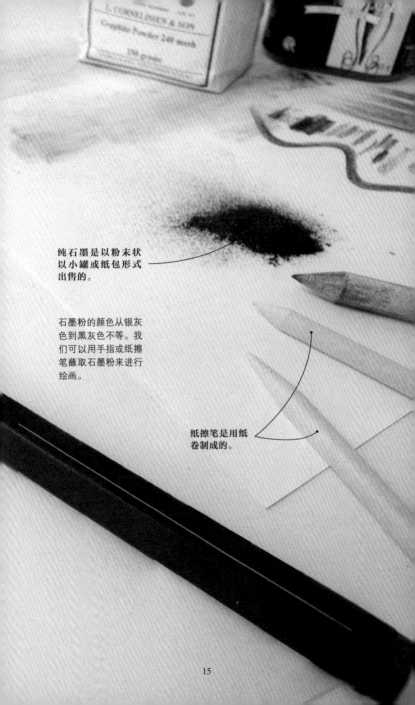

纯石墨是以粉末状以小罐或纸包形式出售的。

石墨粉的颜色从银灰色到黑灰色不等。我们可以用手指或纸擦笔蘸取石墨粉来进行绘画。

纸擦笔是用纸卷制成的。

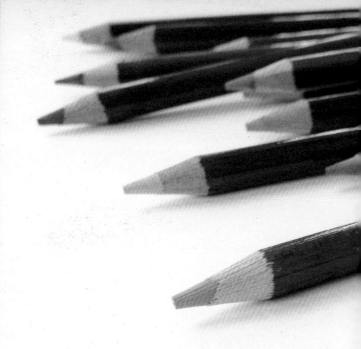

3.彩色铅笔

彩色铅笔的笔芯是由色素和蜡质接着剂混合而成，蜡质接着剂的含量越高，笔芯越硬。

彩色铅笔有着丰富的色彩，多达120种，但通常我们只需用到30种即可。因生产商不同，彩色铅笔所呈现的效果也不尽相同，因此我们在正式绘画之前应先自制一张色谱表，以便后续的使用和配色。

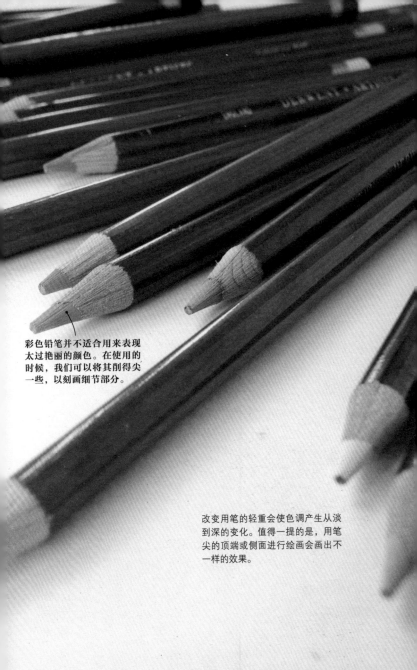

彩色铅笔并不适合用来表现太过艳丽的颜色。在使用的时候，我们可以将其削得尖一些，以刻画细节部分。

改变用笔的轻重会使色调产生从淡到深的变化。值得一提的是，用笔尖的顶端或侧面进行绘画会画出不一样的效果。

4.水溶性彩色铅笔

使用水溶性彩色铅笔绘画时和普通彩色铅笔并没有太大区别，但如果在画好的线条或块面上蘸上水就会形成如水彩画一般的效果。水溶性彩色铅笔的优点在于使用方便，价格便宜，清理容易。

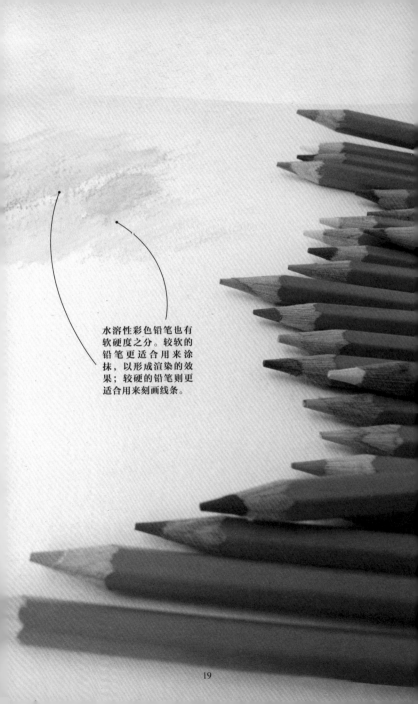

水溶性彩色铅笔也有软硬度之分。较软的铅笔更适合用来涂抹，以形成渲染的效果；较硬的铅笔则更适合用来刻画线条。

5.炭条

炭条通常由柳条制成，也有用山毛榉、柳木和藤蔓制成的。山毛榉和柳木炭条能画出蓝黑色的线条，而藤蔓炭条画出来的是棕黑色的线条。炭条的直径约4～6毫米，可搭配接笔器使用，以免作画时弄脏双手。

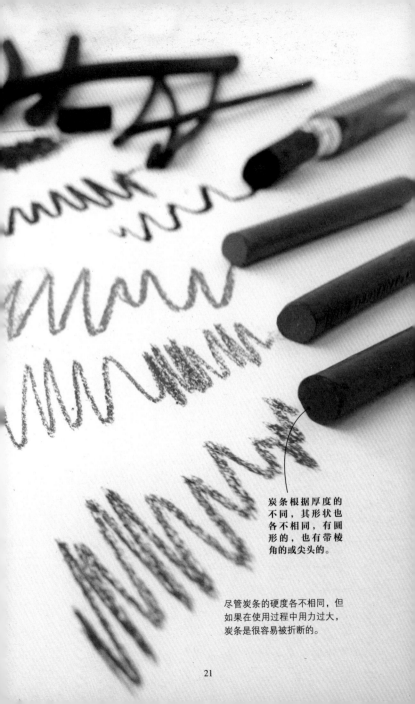

炭条根据厚度的
不同，其形状也
各不相同，有圆
形的，也有带棱
角的或尖头的。

尽管炭条的硬度各不相同，但
如果在使用过程中用力过大，
炭条是很容易被折断的。

6.炭画笔

炭画笔的形状和铅笔几乎一样。同时，炭画笔要比炭条更坚硬，画出来的线条也更光滑。炭画笔的笔芯是由天然的木炭、煤烟、油及黏土混合压制而成的。由于炭画笔画出来的颜色多呈现出黝黑、油腻的感觉，因此在使用过程中，很容易弄脏画面。

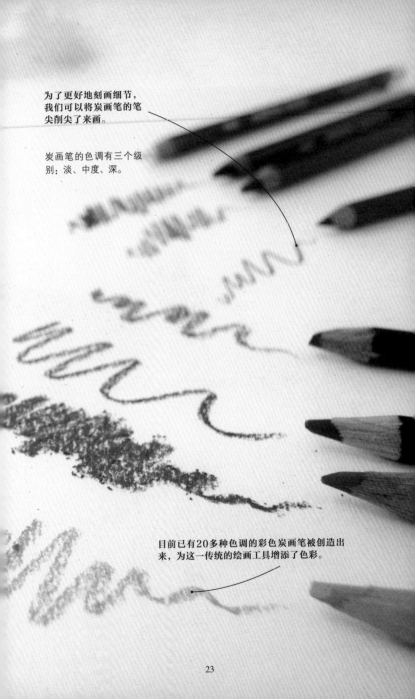

为了更好地刻画细节，我们可以将炭画笔的笔尖削尖了来画。

炭画笔的色调有三个级别：淡、中度、深。

目前已有20多种色调的彩色炭画笔被创造出来，为这一传统的绘画工具增添了色彩。

7.孔泰色粉棒和色粉铅笔

孔泰色粉棒是由色料、树胶和油脂混合后压制而成的粉笔。孔泰色粉棒比一般的色粉笔更硬、更油，且不易折断。传统孔泰色粉棒的颜色是黑色、白色和灰色，后又加上了棕色、血红色和深褐色。如今，孔泰色粉棒的颜色范围更广了，甚至还衍生出了孔泰色粉铅笔。

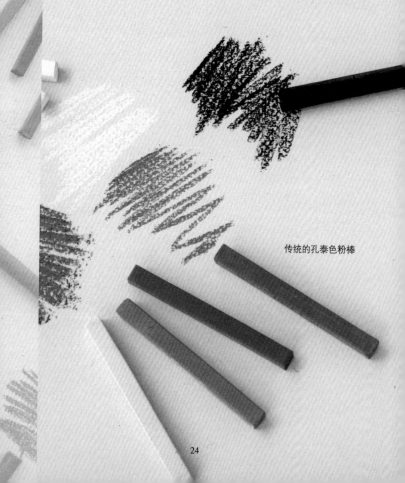

传统的孔泰色粉棒

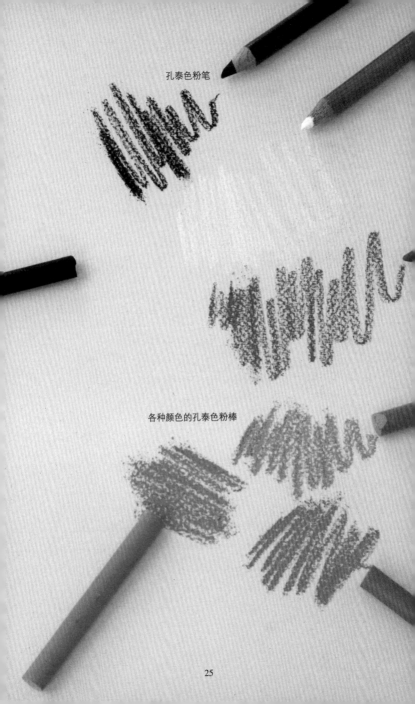

孔泰色粉笔

各种颜色的孔泰色粉棒

25

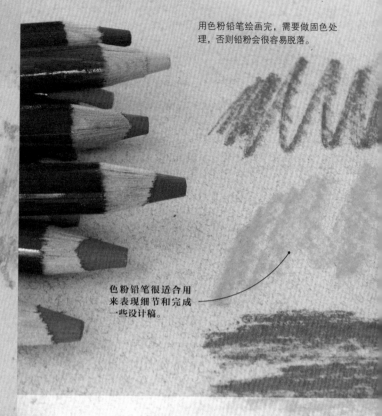

用色粉铅笔绘画完，需要做固色处理，否则铅粉会很容易脱落。

色粉铅笔很适合用来表现细节和完成一些设计稿。

8.色粉铅笔

色粉铅笔的颜色范围广泛，约有六十种鲜艳的颜色可供使用。
这些木质外壳的铅笔有着柔软的笔芯，同时由于色粉铅笔比色
粉棒更坚硬且更易掌控，因此是初学者的理想选择。

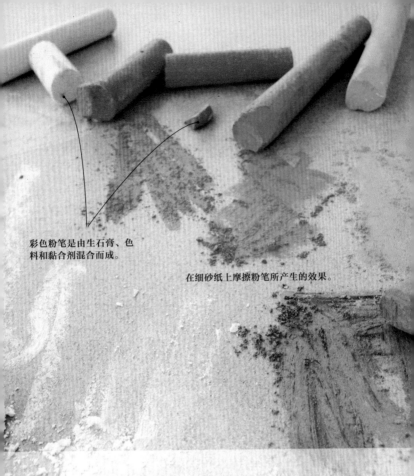

彩色粉笔是由生石膏、色料和黏合剂混合而成。

在细砂纸上摩擦粉笔所产生的效果。

9.粉笔

粉笔多以圆形或方形为主，由天然材料制成。除彩色粉笔外，还有白色和黑色的粉笔可供选择。

10.软性色粉笔

这些色彩鲜艳、充满活力的软性色粉笔是由色料与少量树脂混合制成的。它们多为圆形状，且有着不同的尺寸。不仅如此，软性色粉笔的色调范围十分广泛，颜色纯度也很高。

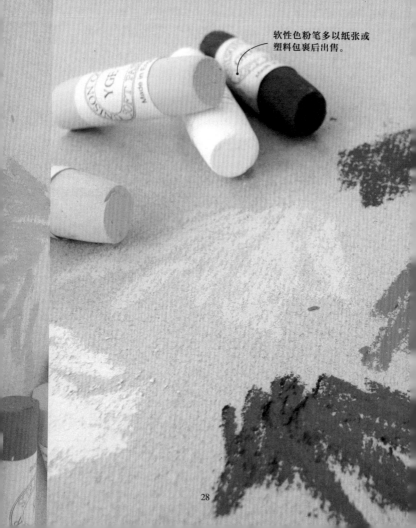

软性色粉笔多以纸张或塑料包裹后出售。

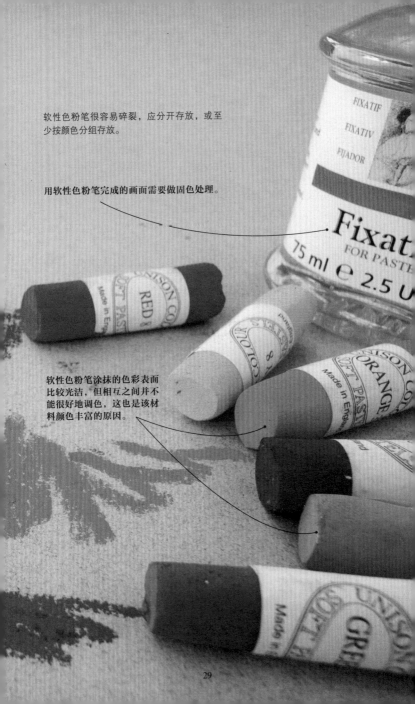

软性色粉笔很容易碎裂，应分开存放，或至少按颜色分组存放。

用软性色粉笔完成的画面需要做固色处理。

软性色粉笔涂抹的色彩表面比较光洁，但相互之间并不能很好地调色，这也是该材料颜色丰富的原因。

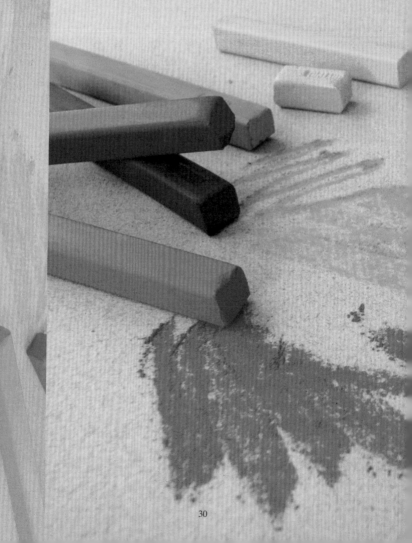

11.硬性色粉笔

硬性色粉笔一般呈方形，比软性色粉笔含有较少的色料和较多的黏合剂，使用起来相对稳定。

硬性色粉笔通常会按主题、以套装的形式进行出售，
比如针对风景画或肖像画的。

削尖了的硬性色粉笔很适合用
来绘制清晰的线条、添加光亮
以及描绘细节。

12.蜡笔

蜡笔是不溶于水的，且有着丰富的色彩，是很实用的绘画媒材。蜡笔通常会用纸包裹着进行出售。同时，蜡笔也是制作拓片的理想用具。

蜡笔使用起来很方便、简单，且干净无毒。

蜡笔最适合在画纸上进行涂抹，完成的画面会有一种明亮带有光泽的感觉。

绘
画
材
料

13.蘸水钢笔

蘸水钢笔的笔尖是可以更换的，笔尖的形式多种多样，不同笔尖表现出来的效果也各不相同，既能绘画又能书写。笔尖由多种金属制成，有圆形、细形、尖形、方形、三角形等形状可供选择。

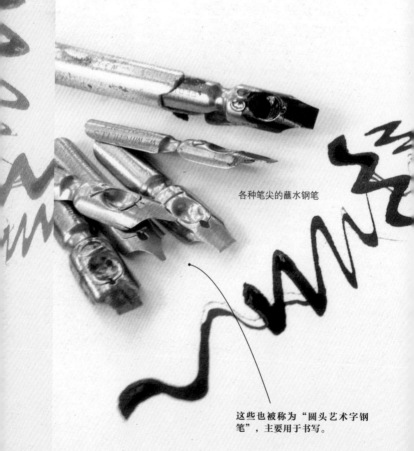

各种笔尖的蘸水钢笔

这些也被称为"圆头艺术字钢笔"，主要用于书写。

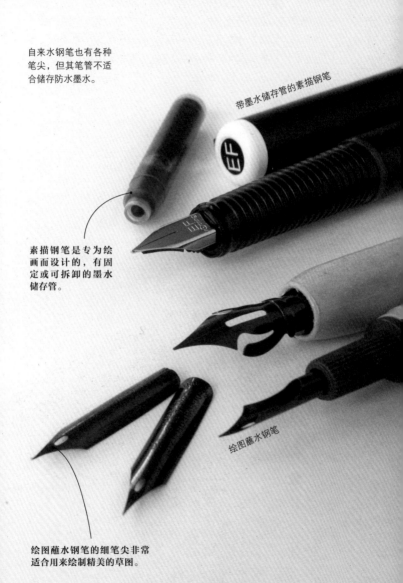

自来水钢笔也有各种
笔尖，但其笔管不适
合储存防水墨水。

带墨水储存管的素描钢笔

素描钢笔是专为绘
画而设计的，有固
定或可拆卸的墨水
储存管。

绘图蘸水钢笔

绘图蘸水钢笔的细笔尖非常
适合用来绘制精美的草图。

用蘸水钢笔能画出精确的、粗细一致的线条。蘸水钢笔的墨水由笔尖上的针形阀所控制，通过它能实现使墨水的流动保持连续一致的效果。

碳素墨水笔

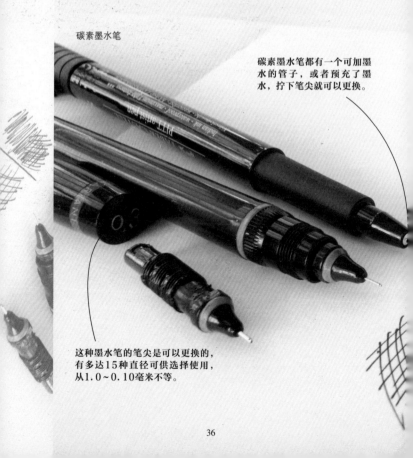

碳素墨水笔都有一个可加墨水的管子，或者预充了墨水，拧下笔尖就可以更换。

这种墨水笔的笔尖是可以更换的，有多达15种直径可供选择使用，从1.0～0.10毫米不等。

竹制蘸水笔通常有三种宽度，也有双头的，即一支笔有两种宽度。用竹制蘸水笔能画粗壮的线条。

类似的还有用白鹅、火鸡或天鹅的羽毛制成的各种羽毛笔。

竹制蘸水笔

除以上蘸水笔外，还有一种芦苇秆蘸水笔。这种蘸水笔有一个斜切的笔尖，柔软灵活，能画出不规则的线条。

14.防水墨水

通常蘸水笔使用的墨水都是防水墨水，防水墨水可以是高浓度的，也可以是加蒸馏水进行稀释过的。要注意，蘸水笔在用好后必须立即清洗，否则墨水一旦干透后将很难处理。当然，用防水墨水绘画的线条也能被长时间地保存下来。

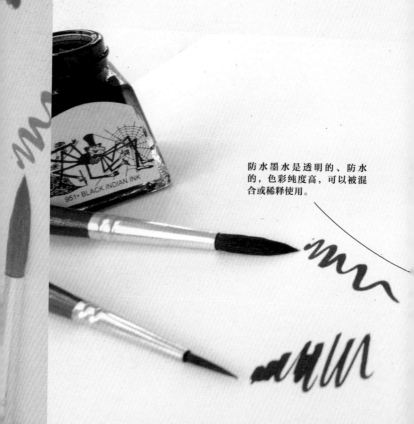

防水墨水是透明的、防水的，色彩纯度高，可以被混合或稀释使用。

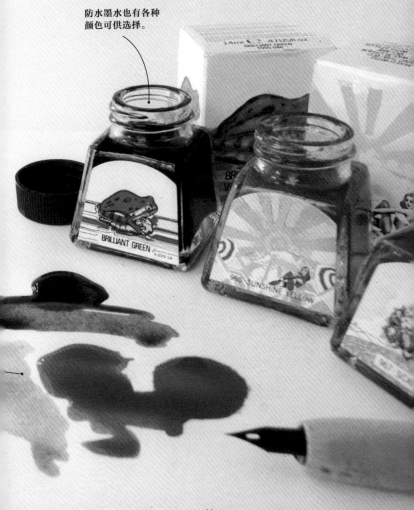

使用这种墨水前要先
将其摇匀。墨水的耐
光性因制造商而异。

防水墨水也有各种
颜色可供选择。

BRILLIANT GREEN

SUNSHINE YELLOW

15.水溶性墨水

液态的水基彩色墨水都可以用水稀释，干透后会显得十分均匀，且不会留下干燥的笔触。同时我们还可以在水溶性墨水表现的色彩上用笔刷或钢笔添加及覆加不透明的颜色或线条。

水溶性墨水可以被画在玻璃、木材、陶瓷、纸张和木板上。

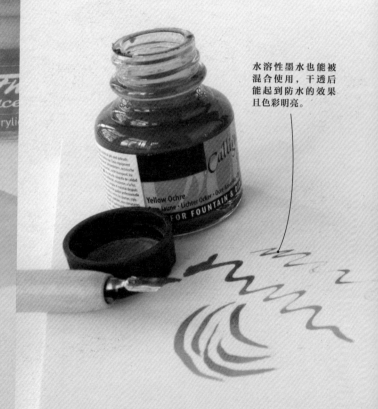

水溶性墨水也能被混合使用，干透后能起到防水的效果且色彩明亮。

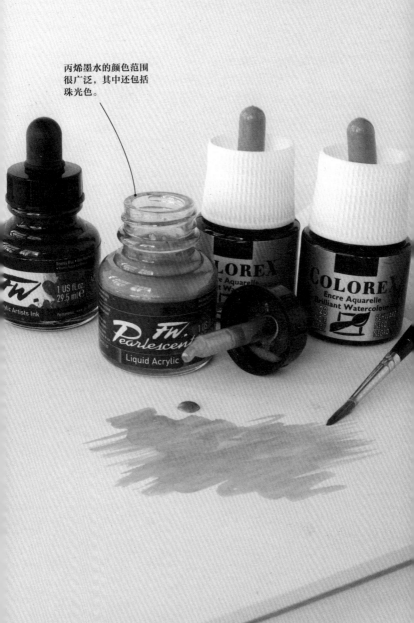

丙烯墨水的颜色范围很广泛，其中还包括珠光色。

16.圆珠笔

圆珠笔的顶端嵌浮着小小的滚珠，是理想的即时书写和快速绘画用具。圆珠笔的可用范围特别大，建议你可以多尝试几种不同的画法，以找到适合自己的绘画风格。

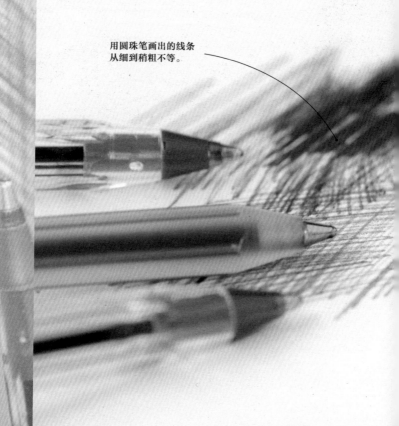

用圆珠笔画出的线条从细到稍粗不等。

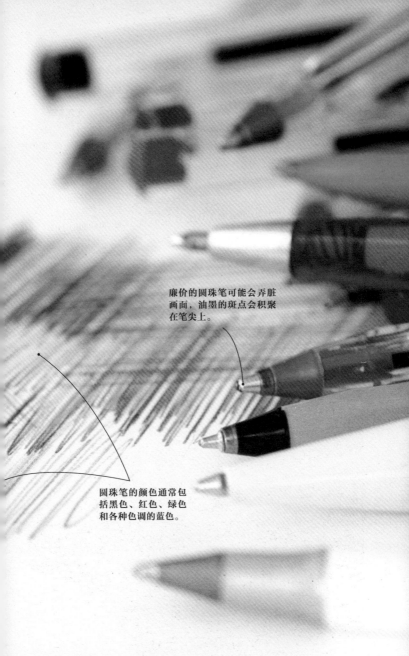

廉价的圆珠笔可能会弄脏画面，油墨的斑点会积聚在笔尖上。

圆珠笔的颜色通常包括黑色、红色、绿色和各种色调的蓝色。

17.纤维笔和马克笔

纤维笔的笔尖有尖细的或楔形的，既有水笔，又有酒精笔。用纤维笔画出来的颜色会随着时间的推移而逐渐褪色，含酒精成分的色彩会轻微发红，且颜色会穿透纸层印到纸张的背面，当然也可以用一些特殊的画纸来避免这些情况。纤维笔能画出从细到粗的各种线条，但每种线条缺乏变化，且笔尖很容易被磨损。

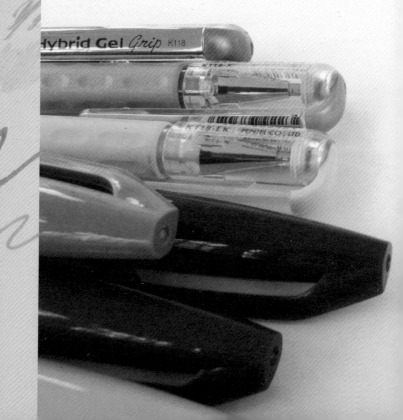

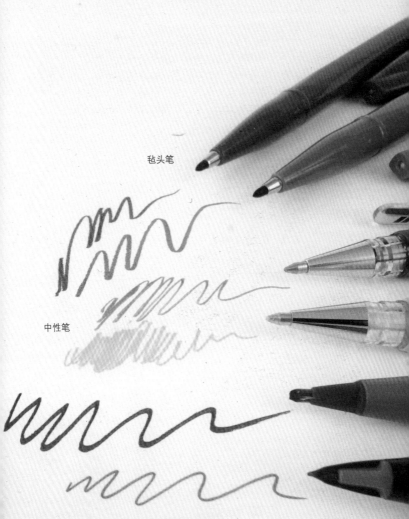

毡头笔

中性笔

马克笔

有的马克笔是可以不断添加墨水进行使用的，这种墨水多为酒精性墨水。这种可添加墨水的马克笔还可以更换笔头。酒精马克笔的颜色可以混合使用，且干燥快，不易产生污迹。

18.自来水笔

自来水笔常有两种形式，一种是一次性的，即不可添加墨水；另一种是可添加墨水的，这种自来水笔能重复使用。大多数自来水笔在使用之前需要甩一下，有些自来水笔的笔杆上还会设有一个按钮，在颜色逐渐变淡或即将耗尽时，可以按下按钮，使墨水填满笔头。

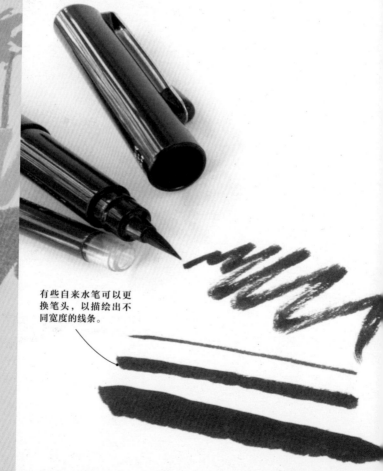

有些自来水笔可以更换笔头，以描绘出不同宽度的线条。

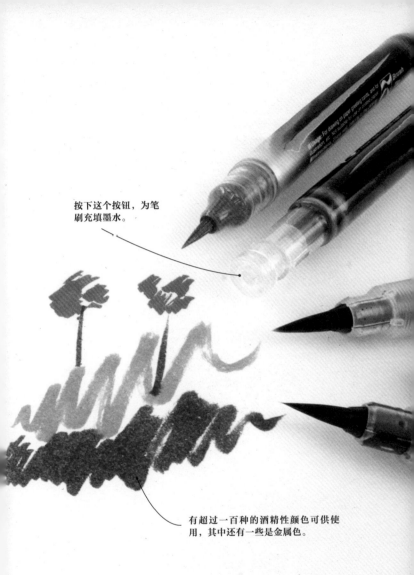

按下这个按钮，为笔刷充填墨水。

有超过一百种的酒精性颜色可供使用，其中还有一些是金属色。

19.油性色粉笔

油性色粉笔的色料是与油混合在一起的，而非普通色粉笔中所用的树脂，因此用油性色粉笔画出来的大多数是半透明的效果。油性色粉笔的色彩很浓厚，也很容易黏附在纸上，油性色粉笔的纸套包裹的部分较长，操作起来既方便又干净。

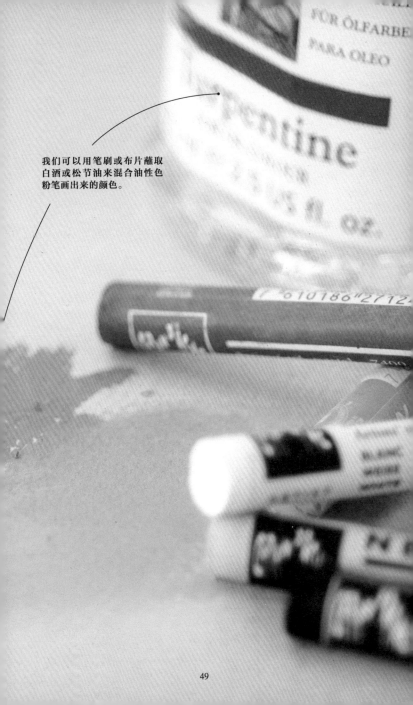

我们可以用笔刷或布片蘸取白酒或松节油来混合油性色粉笔画出来的颜色。

20.油画棒

油画棒是一种油性彩色绘画工具，呈棒状，由色料、油、蜡的特殊混合物制作而成。我们在制作油画棒的时候，会直接将色彩流到纸套里，并加上一层保护膜以防止油画棒干透；不仅如此，生产商还会在保护膜的外面包裹一层纸套，以防止油画棒被折断。油画棒有五十多种颜色可供选择，包括彩虹色。

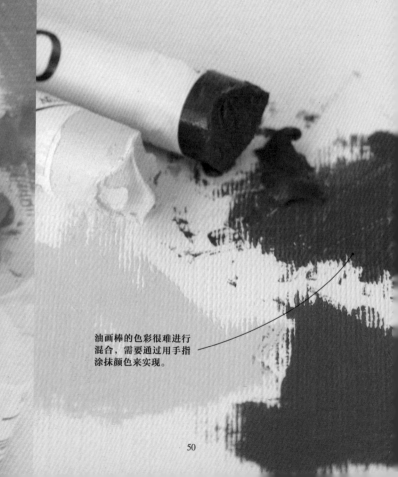

油画棒的色彩很难进行混合，需要通过用手指涂抹颜色来实现。

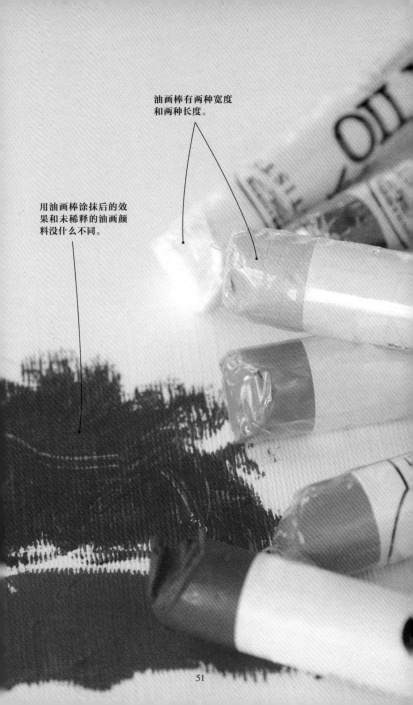

油画棒有两种宽度
和两种长度。

用油画棒涂抹后的效
果和未稀释的油画颜
料没什么不同。

二、辅助媒介

1.橡皮擦

天然橡皮擦对铅笔画、彩色铅笔画和色粉画都适用，也适用于各种画纸。透明的塑料橡皮可以用来擦除铅笔痕迹，也可在一定程度上擦除彩色铅笔的痕迹。

经典的印度橡皮擦是双头的，较软的一头可用于擦除一般铅笔和彩色铅笔的痕迹，较硬的一头则可用于擦除墨水、碳素墨水和墨粉留下的痕迹。

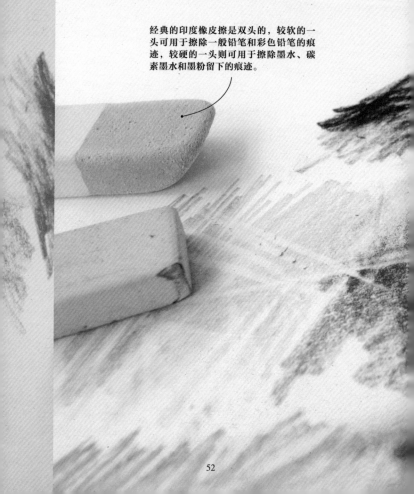

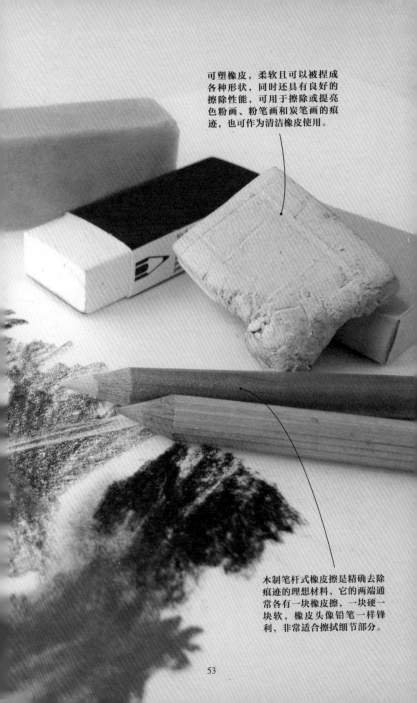

可塑橡皮，柔软且可以被捏成各种形状，同时还具有良好的擦除性能，可用于擦除或提亮色粉画、粉笔画和炭笔画的痕迹，也可作为清洁橡皮使用。

木制笔杆式橡皮擦是精确去除痕迹的理想材料，它的两端通常各有一块橡皮擦，一块硬一块软，橡皮头像铅笔一样锋利，非常适合擦拭细节部分。

2.固色剂

在使用合成树脂的气溶胶固色剂时，要根据生产商的说明进行喷涂，避免过度饱和。我们可以用固色剂来固定色粉笔、炭笔和彩色铅笔的色料。固色剂有亚光的和带光泽的两种，均能为完成的作品带来保护涂层。

固色剂通常被装在一个瓶子里，和一个喷雾器一起使用——两根管子、一个吹口，当你对着吹口吹气时，会产生细小的喷雾。

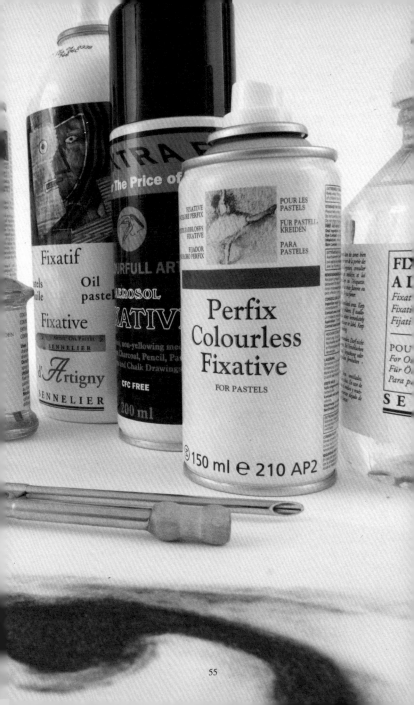

3.笔刷

貂毛制成的笔刷被认为是最好的笔刷，因为它们柔软、有弹性，而且笔尖的形状能保持相对稳定的状态，不过价格偏贵。牛毛的质地较粗，适用于制作扁平刷。此外，还有用松鼠毛制成的笔刷，其特点是防水性好。无论使用哪种笔刷，在使用完后都要记得将其立即清洗干净，尤其是在蘸取墨水后。

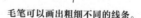

长锋尖圆头拉线笔可以用来描绘细线条。

毛笔可以画出粗细不同的线条。

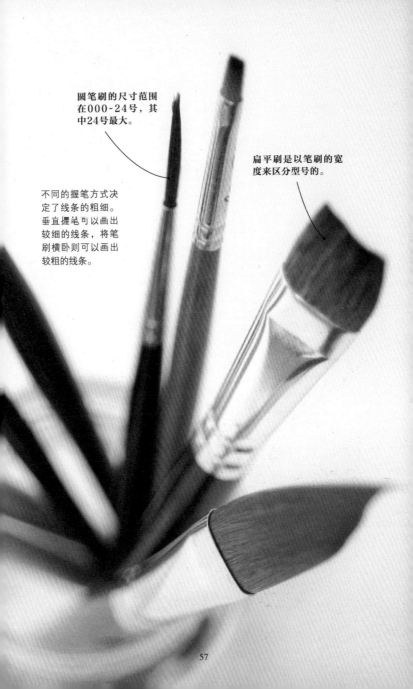

圆笔刷的尺寸范围在000~24号，其中24号最大。

扁平刷是以笔刷的宽度来区分型号的。

不同的握笔方式决定了线条的粗细。垂直握笔可以画出较细的线条，将笔刷横卧则可以画出较粗的线条。

Artists
WHITE SPIRIT
For thinning oil colours & cleaning brushes

05

所有稀释剂都有着强烈的气味，甚至会让人感觉到不舒服。

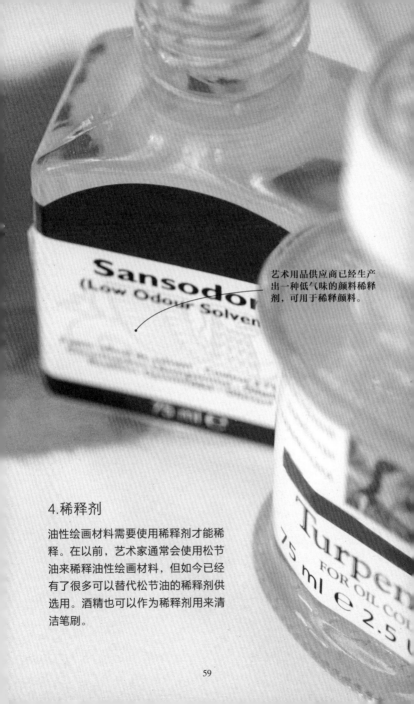

艺术用品供应商已经生产出一种低气味的颜料稀释剂，可用于稀释颜料。

4.稀释剂

油性绘画材料需要使用稀释剂才能稀释。在以前，艺术家通常会使用松节油来稀释油性绘画材料，但如今已经有了很多可以替代松节油的稀释剂供选用。酒精也可以作为稀释剂用来清洁笔刷。

5.绘画板、画架和照明灯

绘画板的尺寸与纸张的尺寸是相关联的。好的绘画板遇潮湿时不会翘曲，而且有着细密的木纹，表面光滑。国产绘画板多由细木工板、刨花板或中密度纤维板制成。绘画时，我们可以先用一张硬纸板盖住板面，以防止在木板上留下铅笔印痕。

这是全尺寸画架，它可以在两个可调高度的撑脚之间夹上画板。画架可以轻易折叠起来，方便存放和搬运。画架的每条腿的高度还可以单独调节，以适应地面的不平整。

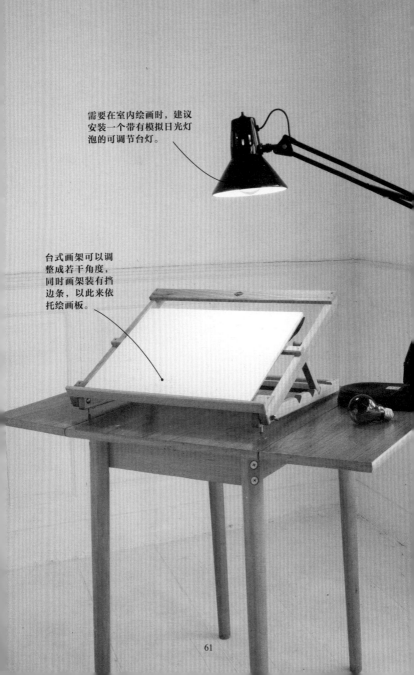

需要在室内绘画时，建议安装一个带有模拟日光灯泡的可调节台灯。

台式画架可以调整成若干角度，同时画架装有挡边条，以此来依托绘画板。

6.软性色粉笔的存储

如果把软性色粉笔直接放在盒子里，它们会相互摩擦，导致色彩混合。我们可以在盒子里装上一张被折成波浪状的纸张，将色粉笔分开。还有一种选择，即用瓦楞纸以同样的方式来置放色粉笔。另外，我们还可以将颜色相近的色粉笔放置在一起，降低混色的影响。

自制隔断。既方便存储软性色粉笔，也可以避免混色现象。

你也可以购买木制的色粉笔储存盒，这种储存盒能容纳多种类型的色粉笔。

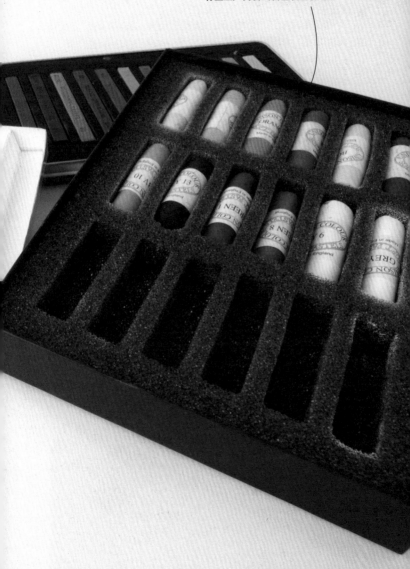

有些生产商会出售盒装色粉笔。

7.软性色粉笔的清洁

无论你多么努力地想保持色粉笔的洁净，色粉笔的色料还是会不时沾染在你的手指上。

方法一

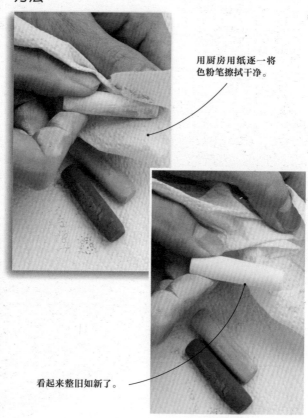

用厨房用纸逐一将色粉笔擦拭干净。

看起来整旧如新了。

方法二

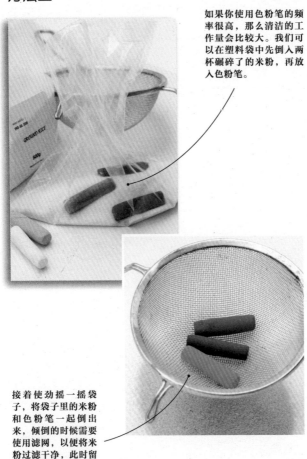

如果你使用色粉笔的频率很高，那么清洁的工作量会比较大。我们可以在塑料袋中先倒入两杯碾碎了的米粉，再放入色粉笔。

接着使劲摇一摇袋子，将袋子里的米粉和色粉笔一起倒出来，倾倒的时候需要使用滤网，以便将米粉过滤干净，此时留下来的就是干净的色粉笔了。碾碎的米粉可以多次重复使用。

8.纸擦笔、修整笔和混色笔

纸擦笔有两种不同的长度和多种粗细可供选择。有些纸擦笔只有一个擦拭头，有些则两端都有擦拭头。纸擦笔可以用来混合及加深或淡化石墨铅笔、石墨粉、色粉笔和炭笔画出的内容。当纸擦笔脏了后，只要撕掉一层纸，就可以继续使用了。

抛光笔和混色笔都可以与彩色铅笔搭配使用，用于增加色彩的光泽，还能在纸上混合出不同的颜色。

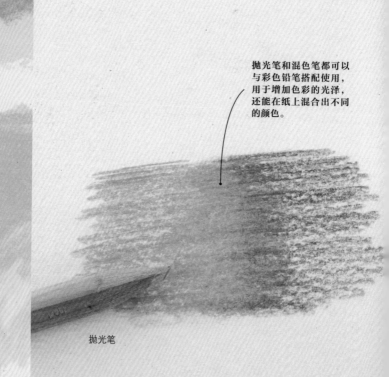

抛光笔

修整笔的笔尖由硅胶制成，非常耐用。我们可以用修整笔来混合、涂抹颜色，以创造出富有肌理效果的表面。较柔软的笔尖适合用来处理色粉笔、炭笔和薄涂颜料，较硬的笔尖适合用来处理更厚重的媒介。

纸擦笔

修整笔

混色笔

9.削笔刀和卷笔刀

卷笔刀通常有两种尺寸，使用起来既方便又快捷。削笔刀对操作者的要求更高，但可以将笔尖削得更尖更长。

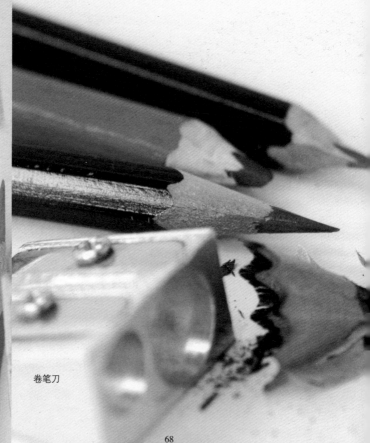

卷笔刀

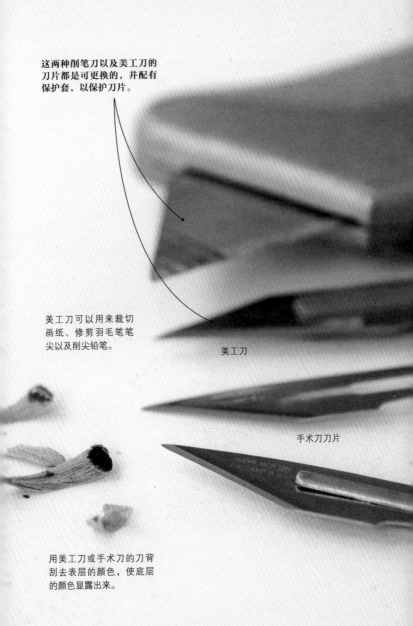

这两种削笔刀以及美工刀的刀片都是可更换的，并配有保护套，以保护刀片。

美工刀可以用来裁切画纸、修剪羽毛笔笔尖以及削尖铅笔。

美工刀

手术刀刀片

WANN. MORTON

用美工刀或手术刀的刀背刮去表层的颜色，使底层的颜色显露出来。

10.接笔器和笔套

下图这些接笔器和笔套适用于不同的绘画媒介，尤其是色粉笔、炭条等容易将手弄脏的媒介。当这些绘画媒介变短后，套上接笔器，即可增加长度，物尽其用。市面上有不同型号、直径的接笔器和笔套，你可以根据自己的需求选购。

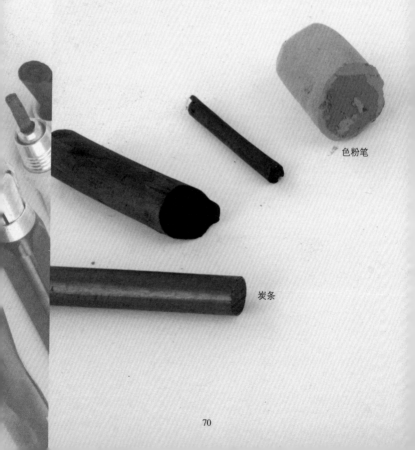

色粉笔

炭条

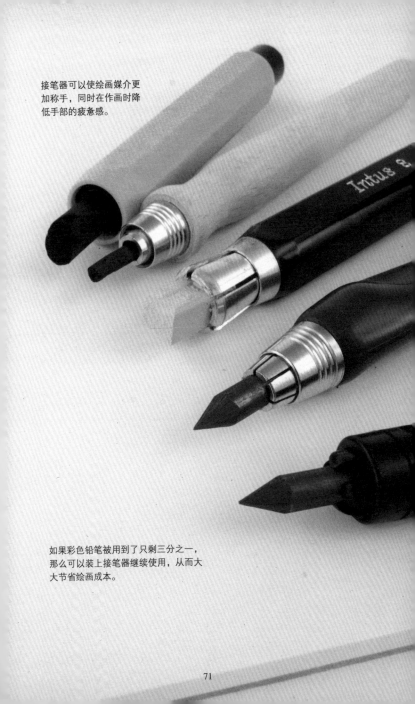

接笔器可以使绘画媒介更加称手，同时在作画时降低手部的疲惫感。

如果彩色铅笔被用到了只剩三分之一，那么可以装上接笔器继续使用，从而大大节省绘画成本。

11.留白材料

画家通常将留白材料涂在想要留白的区域，防止该区域染上后续涂抹的色彩。有些留白材料可以被擦除，而有些则是永久性的。

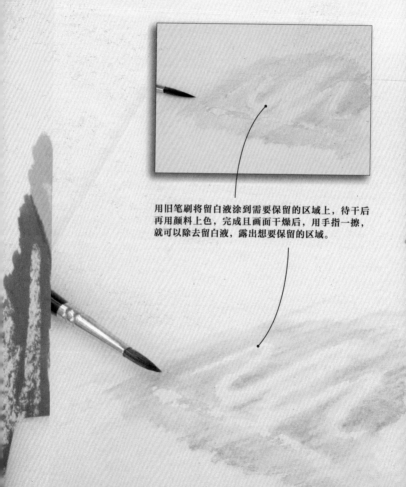

用旧笔刷将留白液涂到需要保留的区域上，待干后再用颜料上色，完成且画面干燥后，用手指一擦，就可以除去留白液，露出想要保留的区域。

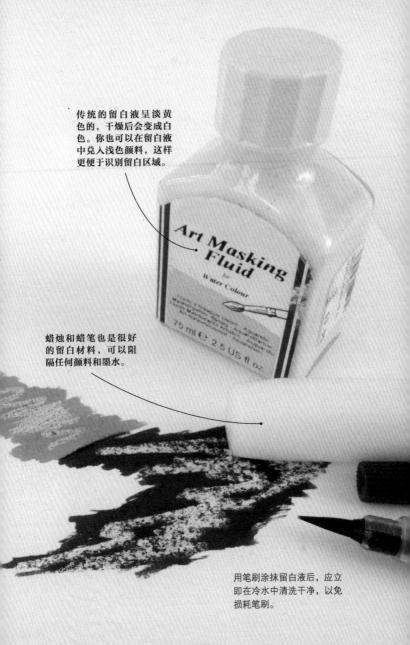

传统的留白液呈淡黄色的，干燥后会变成白色。你也可以在留白液中兑入浅色颜料，这样更便于识别留白区域。

蜡烛和蜡笔也是很好的留白材料，可以阻隔任何颜料和墨水。

用笔刷涂抹留白液后，应立即在冷水中清洗干净，以免损耗笔刷。

三、画纸和画板

1.铅画纸

铅画纸常用于速写和素描，有不同厚度可供选择即可单张购买，也可成卷或成册购买。较厚的铅画纸表面有着细小的肌理。

在某种程度上，纸张的品质决定了画面的最终效果。

铅画纸非常实用，多用
于速写和素描。

铅画纸的表面较为光滑，可以让
钢笔和铅笔在纸上自由滑动。

2.布里斯托板

当你想认真完成一件艺术作品时，布里斯托板是绝佳的选择。布里斯托板表面细腻光滑，适合用细头钢笔或铅笔作画。

布里斯托板经过重压和抛光，表面光滑，非常适合用于绘画。

布里斯托板表面坚挺耐磨，无须另外装框加固。

与木浆纸相比，由棉布边角料
制成的布里斯托板更为耐用。

布里斯托板的正面和
背面都可以绘画。

3.绘图板

坚固的多功能绘图板可广泛应用于各种艺术创作，无论是绘画，还是手作。市场上还可以买到单面或双面覆有绘画纸的绘图板，然而价格可能会更贵一些。

绘图板两面的颜色是相同的。

绘图板有各种不同的重量可供选择，
从轻量级到重量级。

4.热压水彩画纸

热压水彩画纸简称HP（Hot Pressed的缩写）。这种水彩画纸经过热压辊的滚压，表面光滑，适用于创作细节丰富的钢笔画和铅笔画。如果需要上色，那么建议提前拉伸画纸，以防画纸起皱或变形。

热压水彩画纸经过热压辊滚压，因此有着光滑平整的表面。

热压水彩画纸的表面极为平滑，对于需更在艺术作品中大量描绘细节的艺术家而言，热压水彩画纸是最棒的选择。

5.冷压水彩画纸

冷压水彩画纸简称CP（Cold Pressed的缩写）或NOT，由冷压辊滚压制成。这种画纸的表面有着细小的颗粒，适用于各种不同的绘画媒介，如石墨铅笔、水溶性彩色铅笔等。

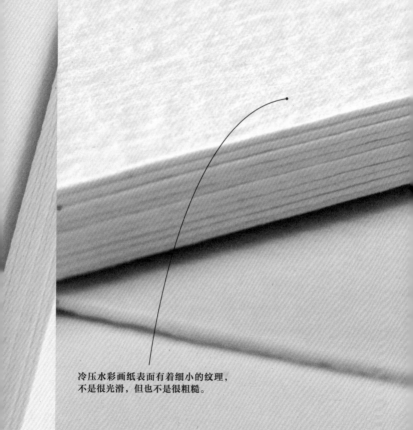

冷压水彩画纸表面有着细小的纹理，不是很光滑，但也不是很粗糙。

冷压水彩画纸是水彩画艺术家最常用也最喜欢的画纸。

冷压水彩画纸成型前，需要经过一组圆辊的滚压，将棉纤维结实地压在画纸表面。

6.粗纹水彩画纸

粗纹水彩画纸会形成一条条似断非断的生动线条，很适合大笔挥洒的艺术风格。

粗纹画纸能更好地吸附色粉且不易褪色。

用稀薄的颜料上色时，颜料往往会聚集在纸张的凹陷处，形成颗粒状的效果。

通常而言，粗纹水彩画纸不适合用于刻画精致的细节，但适用于笔触松散、充满表现力的绘画。

如果用干燥的笔刷上色，那么颜料只会染在画纸的凸起处，凹陷处则依旧保持空白。

粗纹水彩画纸的表面非常粗糙，凹凸不平。

7.色粉画纸

色粉画纸大约有十四种不同的颜色，有单张的，也有成册的。当你完成一幅色粉画时，仍能依稀看到底层纸张的颜色，形成或冷或暖的色调。色粉画纸的颜色取决于你选择的绘画主题。以下是两款色粉画专用画纸：蜜丹色粉画纸和安格尔色粉画纸。

用蜡笔、粉笔、油性色粉笔和铅笔作画时，蜜丹色粉画纸是理想的选择。

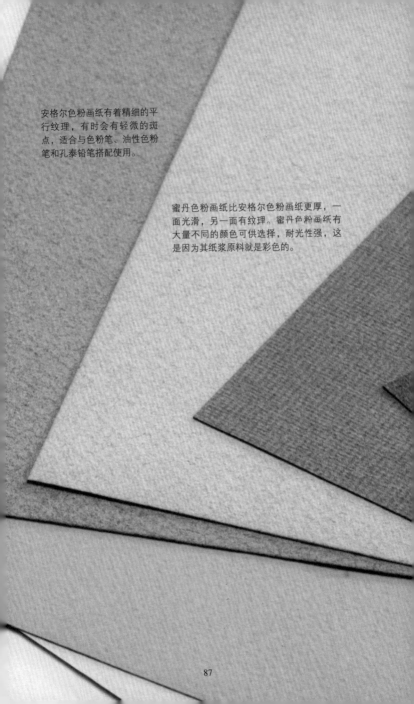

安格尔色粉画纸有着精细的平行纹理，有时会有轻微的斑点，适合与色粉笔、油性色粉笔和孔泰铅笔搭配使用。

蜜丹色粉画纸比安格尔色粉画纸更厚，一面光滑，另一面有纹理。蜜丹色粉画纸有大量不同的颜色可供选择，耐光性强，这是因为其纸浆原料就是彩色的。

8.彩色画纸

本页展示了一系列不同颜色的130克/平方米亚粉纸。其中，最常用的尺寸是50厘米x70厘米。

彩色画纸有着柔和的纹理。

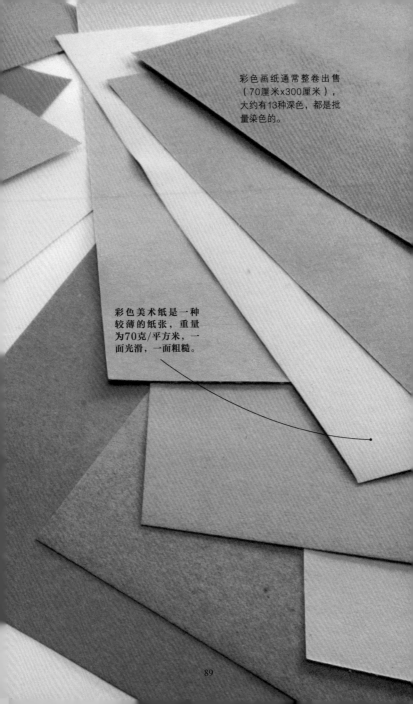

彩色画纸通常整卷出售（70厘米x300厘米），大约有13种深色，都是批量染色的。

彩色美术纸是一种较薄的纸张，重量为70克/平方米，一面光滑，一面粗糙。

9.细砂纸

细砂纸可以很好地吸附色粉，但它们不适用于油性色粉笔。细砂纸有各种尺寸和色彩，有单张的，也有成套的。

细砂纸适用于各种不同的绘画媒介，可以
为画面增加肌理，提升画面的立体感。

10.其他画纸

最好的手工纸由棉布制成，无法批量生产，边缘薄且不均匀。
手工纸有正反面之分，需要通过水印识别。它们价格昂贵，主
要用于水彩画。

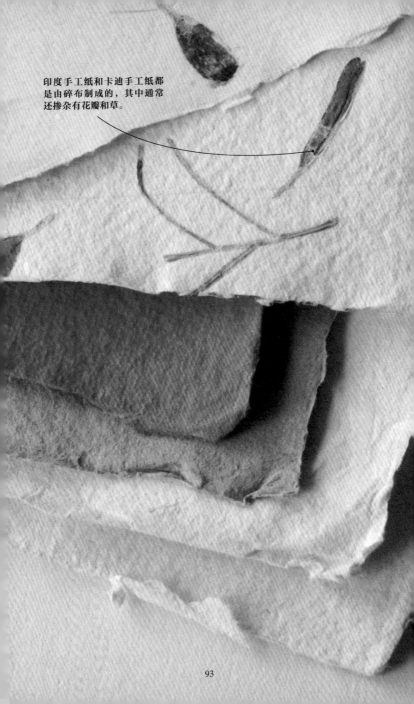

印度手工纸和卡迪手工纸都
是由碎布制成的，其中通常
还掺杂有花瓣和草。

11.卡纸和硬纸板

卡纸和硬卡纸不是常规的画纸，但有时非常有用。它们有着不同的厚度和表面纹理，适用于粉笔、炭条、石墨棒和各种不同的色粉笔。

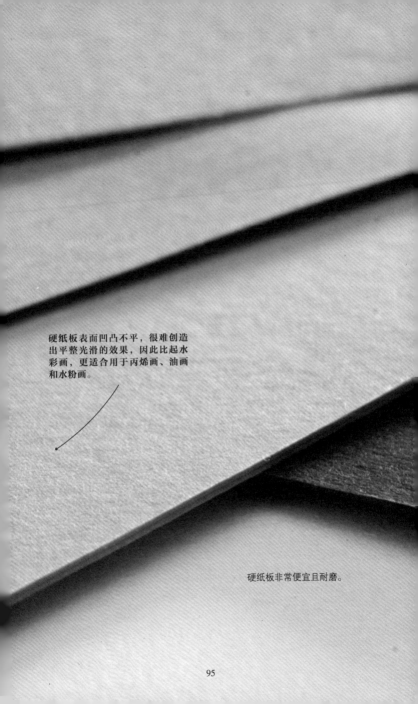

硬纸板表面凹凸不平，很难创造
出平整光滑的效果，因此比起水
彩画，更适合用于丙烯画、油画
和水粉画。

硬纸板非常便宜且耐磨。

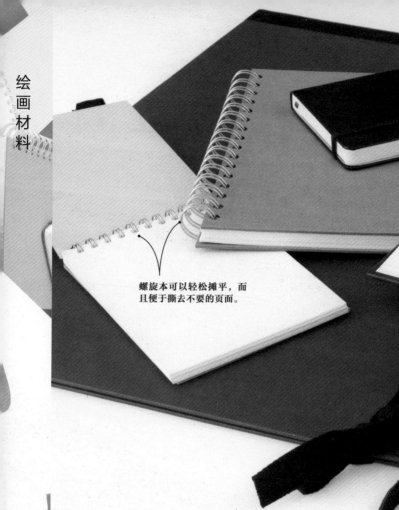

螺旋本可以轻松摊平，而
且便于撕去不要的页面。

12.速写本和画纸夹

你可以在艺术用品商店购买各种不同的速写本、水彩
本和笔记本，也可以把自己收藏的画纸订在一起，自
制一本速写本。

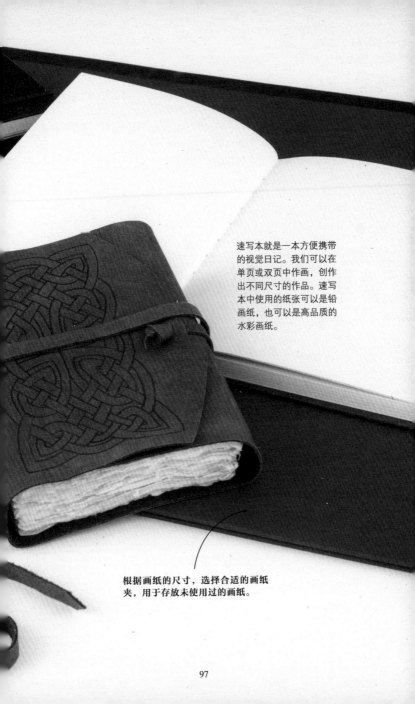

速写本就是一本方便携带的视觉日记。我们可以在单页或双页中作画，创作出不同尺寸的作品。速写本中使用的纸张可以是铅画纸，也可以是高品质的水彩画纸。

根据画纸的尺寸，选择合适的画纸夹，用于存放未使用过的画纸。

13.画纸的克重

纸张都是根据克重出售的，克重表现了纸张的厚度，单位为克/平方米（gsm），每令480张。纸张有着各种不同的表面纹理和尺寸大小。克重较轻的纸张有时会以胶装本（单边或四边用胶水固定）或螺旋本的形式出售。

克重	表面纹理	装订形式
190克/平方米	热压、冷压、粗纹	单张、胶装本、螺旋本
300克/平方米	热压、冷压、粗纹	单张、胶装本、螺旋本
425克/平方米	热压、冷压、粗纹	单张
550克/平方米	热压、冷压、粗纹	单张
640克/平方米	热压、冷压、粗纹	单张

画纸的品质将影响绘画的最终效果，特别是用水彩颜料等湿媒介作画的时候。耐磨的表面适合用于创造肌理效果，粗纹纸则可以很好地吸附颜色，最终的成品中仍能见到些许纸张的颜色。当用钢笔作画时，光滑的纸面很难吸收墨水。

大部分画纸是由木头或棉布纤维制成的。品质最好的纸是100%纯棉或碎布制成的，价格非常昂贵。

画纸可以批量生产，用模具制造，也可以手工制作，显然手工纸是最昂贵的。模制纸（又称仿手工纸）和手工纸的边缘比较粗糙，通常都有毛边。纸张的正面通常都有水印。

纸张施胶的方法有两种：一种是内部施胶，即在纸浆中加入淀粉或明胶；另一种是表面施胶，即抄纸半干时，在纸张表面添加淀粉或明胶。施胶量决定了纸张的吸水性，施胶量越大，其吸水性就越差。

第二章：绘画技巧

　　本章是绘画技巧的视觉辞典，列举了不同绘画媒介对应的绘画技巧，帮助你更好地探索和尝试不同的绘画媒介和技巧。你可以从本书中找到某种特定绘画工具的使用方法，也可以从中获取全新的创作灵感。

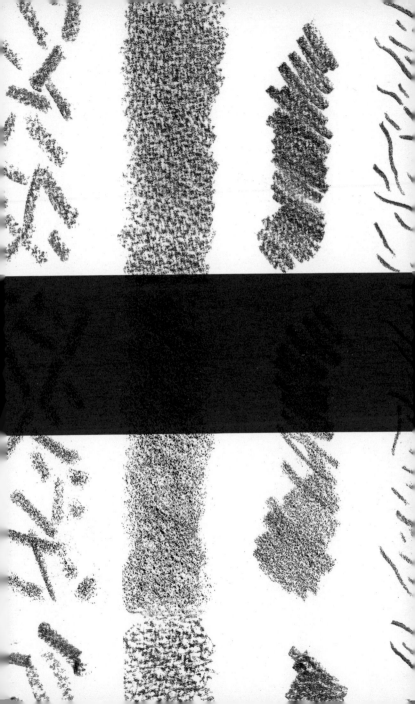

一、石墨铅笔

选择一张光滑的画纸，用HB、2B和4B铅笔来尝试各种不同的绘画技巧。

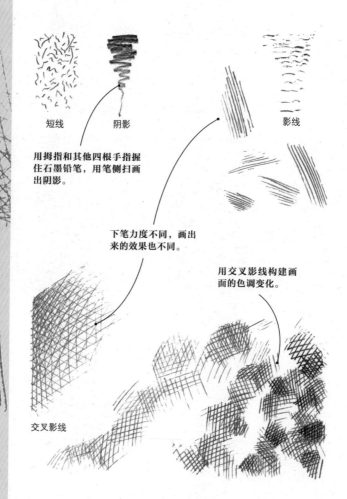

短线　　　　　阴影　　　　　　　　　影线

用拇指和其他四根手指握住石墨铅笔，用笔侧扫画出阴影。

下笔力度不同，画出来的效果也不同。

用交叉影线构建画面的色调变化。

交叉影线

随意涂鸦

用拇指和食指握住HB铅笔，铅笔垂直或略微倾斜，清晰地画出图像的细节部分。

通过随意涂鸦、短线、点、影线和交叉影线等技巧，塑造出画面的纹理和体积感。

HB铅笔

2H铅笔

2B铅笔

B铅笔

上图的效果是用较软的2B石墨铅笔描绘出来的。

阴影和混合

2H铅笔

上好阴影后，用手指、纸擦笔或修整笔来混合。亮部可以用可塑橡皮提亮。

HB铅笔

铅笔的握法和画纸的平滑度会影响最终呈现出来的阴影效果。

B铅笔

铅笔芯越软，用力越大，画出来的阴影就越深。

2B铅笔

2B铅笔软硬适中，容易混合且不易弄脏画面，适合用于各种类型的绘画。

4B铅笔

处理较深的区域时，建议选用4B以上的软铅笔。

6B铅笔

用橡皮和可塑橡皮提亮阴影，将可塑橡皮捏尖即可擦出细小的亮部。

用形状类似圆形铅笔的石墨棒画出更细的线条。

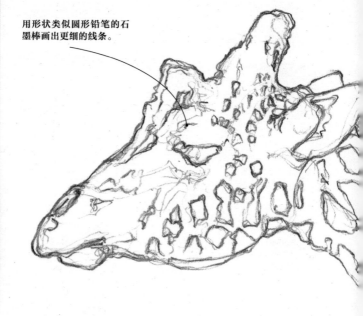

二、石墨棒

石墨棒质地较软，从HB到9B，很容易弄脏画面，所以右撇子作画时应从左边画到右边（左撇子则应从右边画到左边），同时尽量不要把手放在画板或画纸上。不同于传统的石墨铅笔，石墨棒无法刻画精致的细节，更适合粗犷大胆、自由奔放的绘画风格，是创作大幅作品的理想选择。

石墨棒质地柔软，只需用手指、纸擦笔或混色笔涂抹，就能创造出阴影和晕染效果。

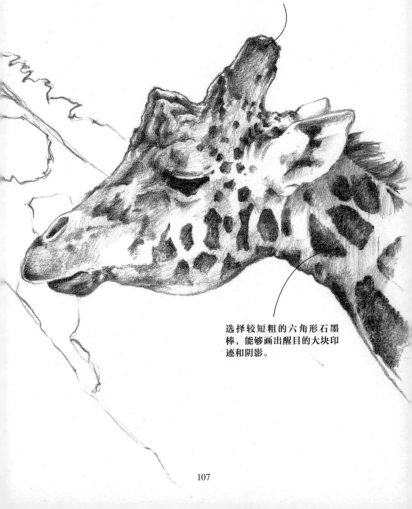

选择较短粗的六角形石墨棒，能够画出醒目的大块印迹和阴影。

纹理

下面分别展示了四种不同的石墨棒在三种不同画纸上的笔触效果，体现了画纸对表面纹理的影响。

粗纹纸

细砂纸

水彩画纸

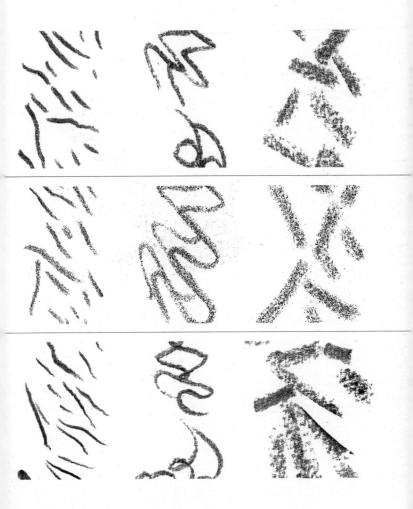

三、石墨粉

1.色调应用

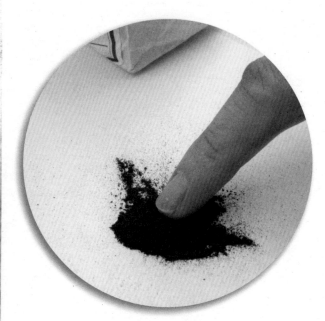

在纸面上倒上少许石墨粉，用手
指轻轻蘸取，即可作画。

用手指蘸取石墨粉直接在画纸上涂抹，即可画出阴影区域。

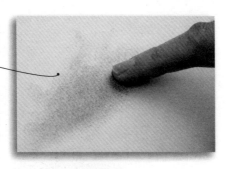

通过调整石墨粉的用量，我们也可以用硬鬃刷或纸擦笔创造出不同深浅的阴影效果。

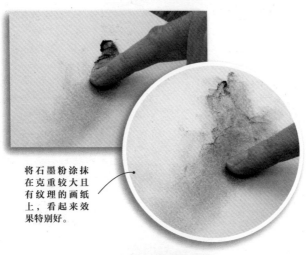

将石墨粉涂抹在克重较大且有纹理的画纸上，看起来效果特别好。

石墨粉适用于绘制大面积的阴影区域。

2.创建纹理、擦拭和固色

只用少量石墨粉就能创造出十分有趣的云彩效果。

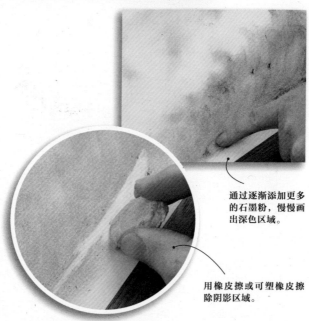

通过逐渐添加更多的石墨粉，慢慢画出深色区域。

用橡皮擦或可塑橡皮擦除阴影区域。

将可塑橡皮揉捏出一个角，擦出细节处的高光。你也可以直接用白色的色粉笔或粉笔画出高光部分。

画作完成后，记得喷上一层固色剂，以免画面褪色或弄脏。

四、彩色铅笔

1.绘制图案

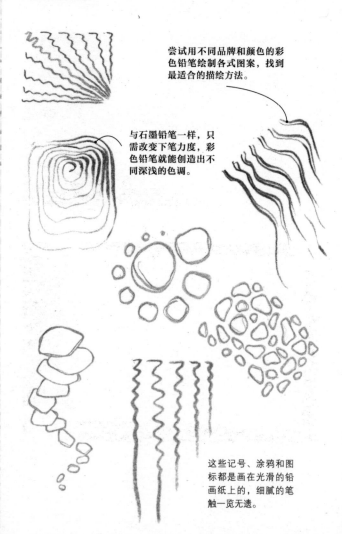

尝试用不同品牌和颜色的彩色铅笔绘制各式图案，找到最适合的描绘方法。

与石墨铅笔一样，只需改变下笔力度，彩色铅笔就能创造出不同深浅的色调。

这些记号、涂鸦和图标都是画在光滑的铅画纸上的，细腻的笔触一览无遗。

114

将两三种颜色组合在一起，在视觉上形成色彩混合的效果。

用混色笔将两种颜色混合起来，形成自然的渐变。

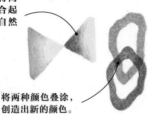

将两种颜色叠涂，创造出新的颜色。

用彩色铅笔的钝笔尖或侧面画出柔和的效果。

将彩色铅笔削尖，画出清晰的线条，用于刻画细节。

115

2.塑造形状

彩色铅笔不容易被弄脏，擦起来也比较困难。虽然彩色铅笔无法混合颜色，但通过叠涂可以在视觉上创造出色彩混合的效果。

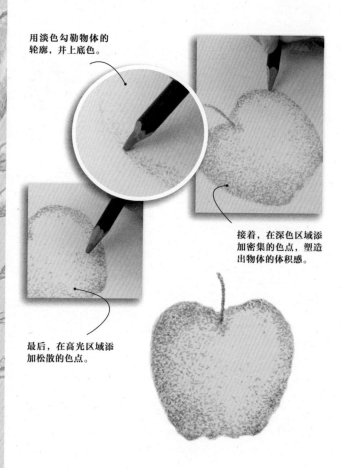

用淡色勾勒物体的轮廓，并上底色。

接着，在深色区域添加密集的色点，塑造出物体的体积感。

最后，在高光区域添加松散的色点。

削尖的铅笔适用于绘制细线，刻画细节。

在有纹理的画纸上用彩色铅笔作画时，会留下一些白色的空隙（纸张的颜色），为整幅画增添光彩。

用彩色铅笔的侧面扫过纸面，进行上色或添加阴影。

将几种颜色轻轻地叠涂在一起，创造出柔和效果。

用交叉影线塑造出蘑菇的纹理、形状和阴影。

用彩色铅笔在粗纹水彩画纸上作画时，会创造出截然不同的效果。

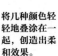

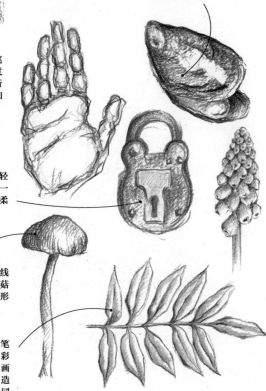

3.抛光

抛光是指在彩色铅笔涂层上大力摩擦，形成光滑的表面效果。下图中，摩托车松散的阴影笔触与经过抛光处理的油箱形成了鲜明的对比。

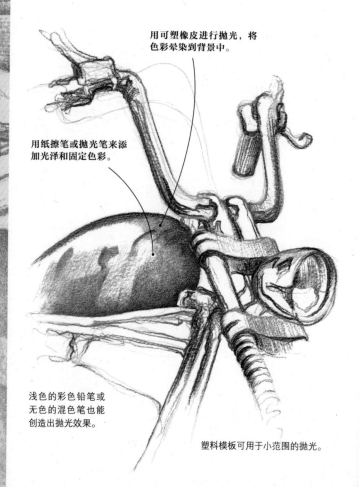

用可塑橡皮进行抛光，将色彩晕染到背景中。

用纸擦笔或抛光笔来添加光泽和固定色彩。

浅色的彩色铅笔或无色的混色笔也能创造出抛光效果。

塑料模板可用于小范围的抛光。

4.提亮和拉毛粉饰

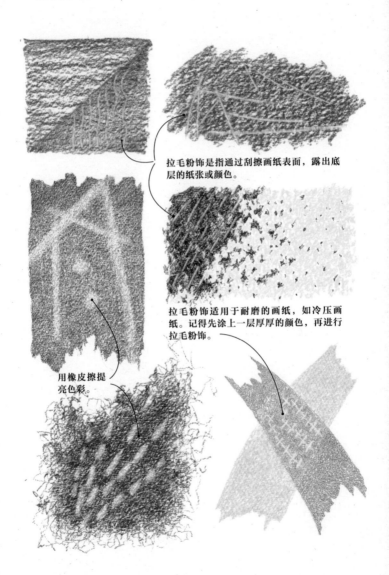

拉毛粉饰是指通过刮擦画纸表面，露出底层的纸张或颜色。

拉毛粉饰适用于耐磨的画纸，如冷压画纸。记得先涂上一层厚厚的颜色，再进行拉毛粉饰。

用橡皮擦提亮色彩。

五、水溶性彩色铅笔

当用干燥的铅笔在干燥的画纸上作画时，水溶性彩色铅笔的使用方法与普通彩色铅笔相似。然而水溶性彩色铅笔一旦与水相遇，就能创造出截然不同的效果。

先在干燥的画纸上用干燥的水溶性彩色铅笔作画。

现在，将另一支水溶性彩色铅笔的笔尖蘸水后作画，增强颜色的深度，创造出略微模糊的效果。注意：不要将木质笔杆浸入水中，避免发生变形。

1.湿画纸上的干笔画

用大号松鼠毛笔刷将鱼周围的画纸刷湿。

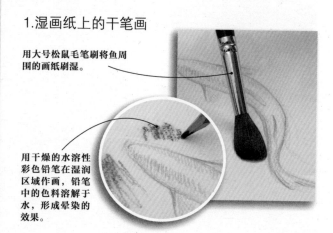

用干燥的水溶性彩色铅笔在湿润区域作画，铅笔中的色料溶解于水，形成晕染的效果。

2.用湿笔刷涂抹干燥的笔触

用湿笔刷将干燥的水溶性彩色铅笔笔触晕染开来。根据所需效果选择不同的技法，用水溶性彩色铅笔画出或清晰或模糊的效果。

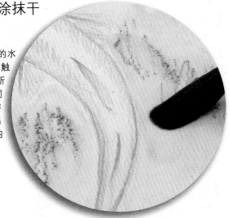

3.干画纸上的湿笔画

待画纸干透后，继续添加细节。用笔尖蘸水，画出更深的颜色。

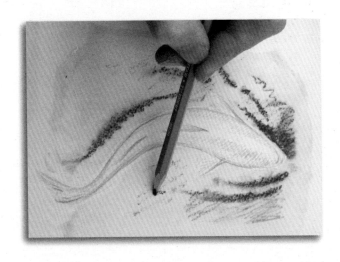

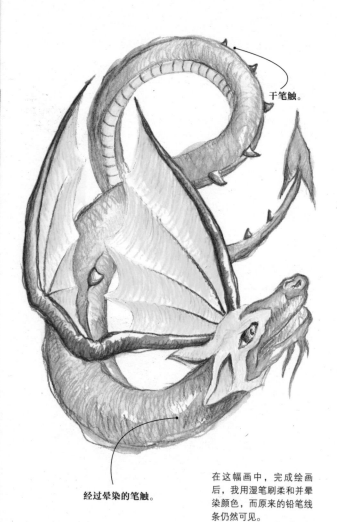

干笔触。

经过晕染的笔触。

在这幅画中，完成绘画后，我用湿笔刷柔和并晕染颜色，而原来的铅笔线条仍然可见。

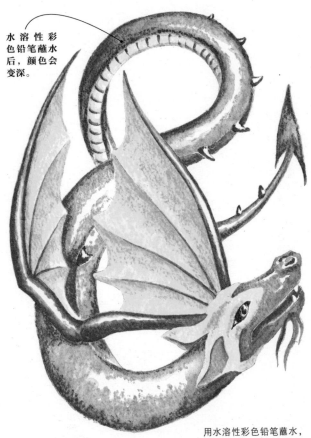

水溶性彩色铅笔蘸水后，颜色会变深。

用水溶性彩色铅笔蘸水，既可以创造出强烈的色彩效果，也可以混合颜色。这幅画中的铅笔线条已经看不见了。但注意铅笔的木质部分不能弄得太湿，否则铅笔会变形。

4.用笔刷混合色彩

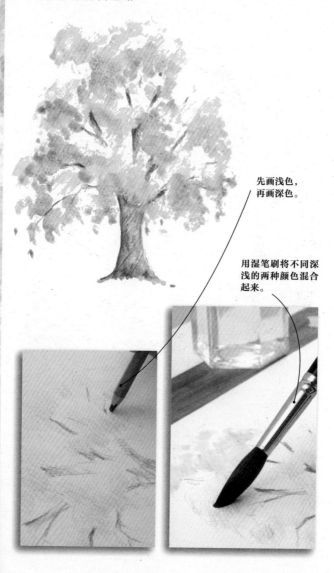

先画浅色，
再画深色。

用湿笔刷将不同深
浅的两种颜色混合
起来。

尝试调整用色和用水的比例，看看效果有何不同。当然，笔刷的种类也会影响最终的画面效果。

每画完一片区域，都要先等画纸晾干，再描绘下一片区域，以免发生混色。

5.用笔刷上色

用湿笔刷从水溶性彩色铅笔的笔尖上蘸取色料，为小面积区域上色。

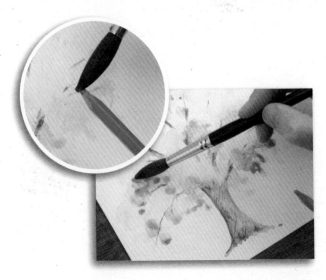

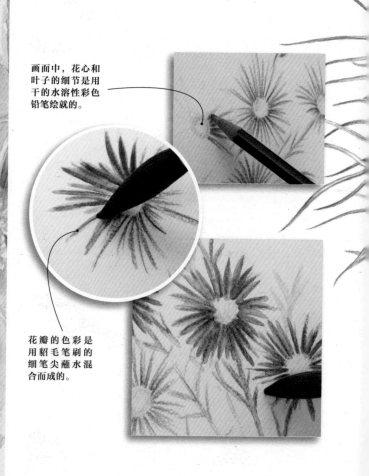

6.上色

利用媒介可溶于水的特性创造出精致的画面效果。

画面中，花心和叶子的细节是用干的水溶性彩色铅笔绘就的。

花瓣的色彩是用貂毛笔刷的细笔尖蘸水混合而成的。

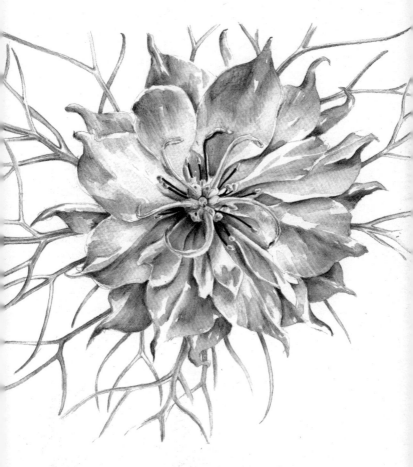

尝试用松节油或白酒代替水进行润湿。它们的干燥速度更快，挥发均匀，所以更容易掌控。用纸擦笔的笔尖蘸取松节油或白酒，柔化小面积的色彩。

六、炭条和炭画笔

1.线条、色调、影线和交叉影线

比起炭条，炭画笔更易掌控，并且可以勾画出精细的线条。当然，经过练习，细柳木炭条也能画出同样精美的画作。

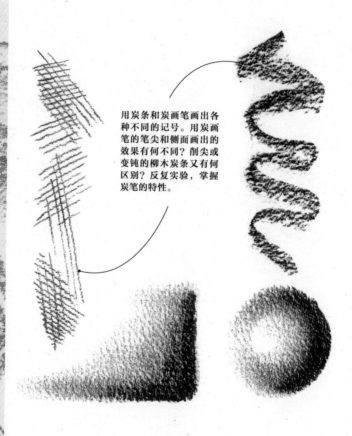

用炭条和炭画笔画出各种不同的记号。用炭画笔的笔尖和侧面画出的效果有何不同？削尖或变钝的柳木炭条又有何区别？反复实验，掌握炭笔的特性。

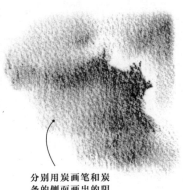

分别用炭画笔和炭条的侧面画出的阴影效果。

有纹理的画纸能更好地吸附炭粉。

炭条是非常脆弱且容易折断的，因此作画时要注意下笔力度。

129

2.阴影、混合和高光

反复练习，熟悉炭条和炭画笔的特性后，就能创造出各种微妙的效果。跨页的小图都是在光滑的纸面上完成的。

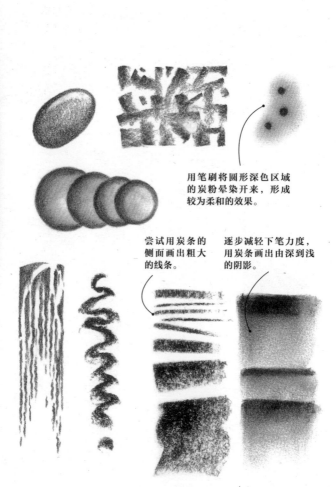

用笔刷将圆形深色区域的炭粉晕染开来，形成较为柔和的效果。

尝试用炭条的侧面画出粗大的线条。

逐步减轻下笔力度，用炭条画出由深到浅的阴影。

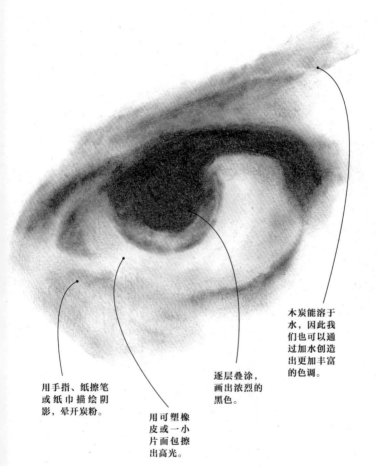

木炭能溶于水，因此我们也可以通过加水创造出更加丰富的色调。

逐层叠涂，画出浓烈的黑色。

用手指、纸擦笔或纸巾描绘阴影，晕开炭粉。

用可塑橡皮或一小片面包擦出高光。

3.纸面纹理对画面效果的影响

跨页的鲨鱼画在四种不同的画纸上，分别是铅画纸和三种水彩纸。仔细观察，你会发现画面效果有着轻微的区别，可见纸面纹理会影响炭画的效果。

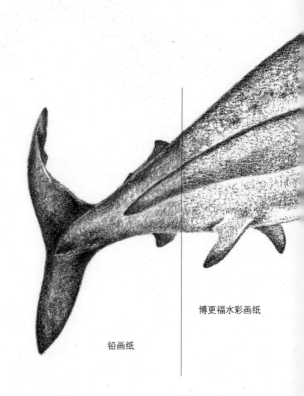

博更福水彩画纸

铅画纸

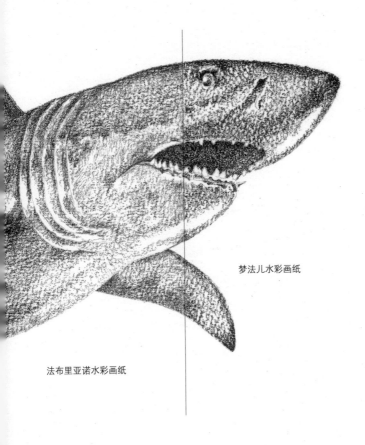

梦法儿水彩画纸

法布里亚诺水彩画纸

七、孔泰色粉棒和色粉铅笔

1.线条和色调

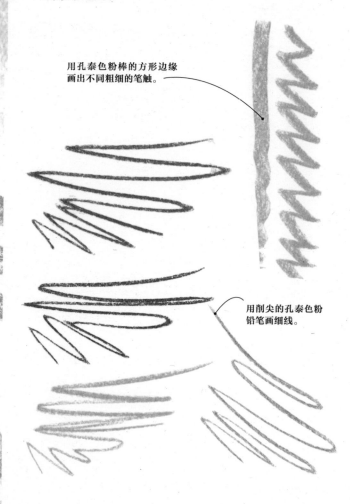

用孔泰色粉棒的方形边缘画出不同粗细的笔触。

用削尖的孔泰色粉铅笔画细线。

134

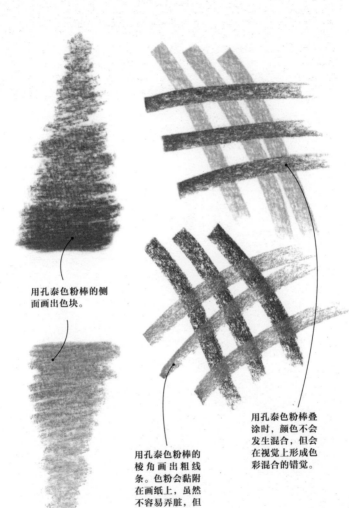

用孔泰色粉棒的侧面画出色块。

用孔泰色粉棒的棱角画出粗线条。色粉会黏附在画纸上，虽然不容易弄脏，但也很难被擦掉。

用孔泰色粉棒叠涂时，颜色不会发生混合，但会在视觉上形成色彩混合的错觉。

2.用彩色画纸或画板

较亮和较浅的颜色非常适合涂在深色的粗纹画纸上。跨页使用了色粉画常用的细砂纸，色彩的深度取决于你的下笔力度。

孔泰色粉棒的质地比色粉笔更硬，色料的密度也更大。

孔泰色粉棒也可用于
为画布铺底色。

3.用孔泰色粉棒画纹理

如图所示，选用有纹理的画纸，如色粉画纸（蜜丹纸）或粗纹水彩画纸，能依稀显露出纸张本身的颜色，形成有趣的纹理效果。

孔泰色粉棒画出的色
彩轮廓呈方形。

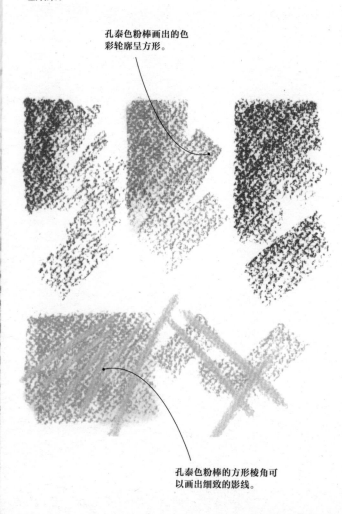

孔泰色粉棒的方形棱角可
以画出细致的影线。

孔泰色粉棒适合画在粗
纹纸上，因为粗糙的表
面能更好地吸附色料。

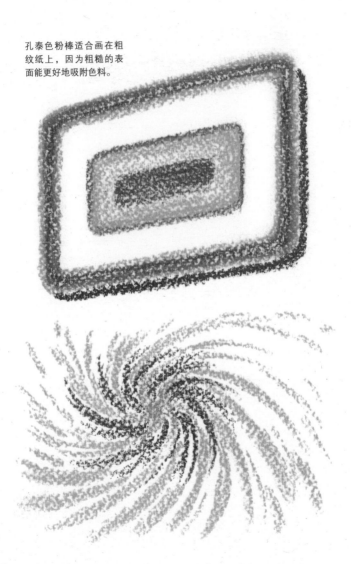

八、色粉铅笔和粉笔

线条和色调

色粉铅笔常用于素描，或为色粉画添加细节。

色粉铅笔非常适合用于绘制草图，以及通过精细的影线为画作添加阴影和细节。

色粉铅笔软硬适中，硬度介于硬性色粉笔和软性色粉笔之间。

粉笔更适合画在有底色的画纸上。

画纸表面的纹理有利于更好地吸附粉笔颗粒。

这幅大象绘制在粗纹纸上，我用棕色色粉铅笔勾勒草图，用粉笔上色。背景中的浅淡色彩是先用粉笔涂抹，再手指混合而成的。最后，用不同颜色的色粉铅笔为大象的眼睛、皮肤褶皱和树干添加细节。

色粉铅笔是软性色粉笔的实用替代品。

色粉铅笔的使用方法和普通铅笔几乎一样，削尖后可以画出精确坚实的线条。我们可以将色粉铅笔和传统的软性色粉笔、硬性色粉笔组合使用。

粗纹纸适用于创作松散且富有表现力的作品。

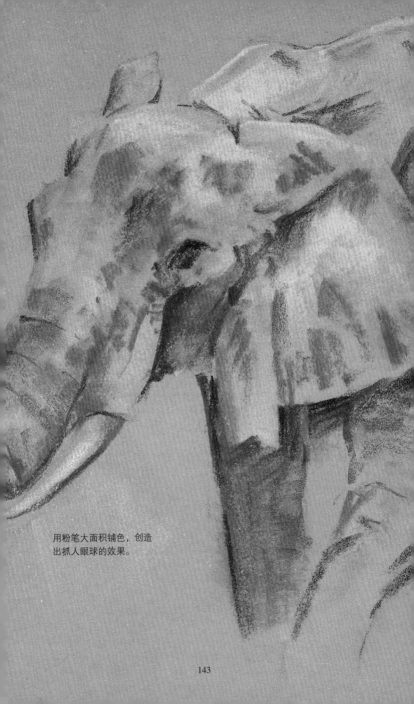

用粉笔大面积铺色，创造
出抓人眼球的效果。

九、软性色粉笔

1.线条和色调

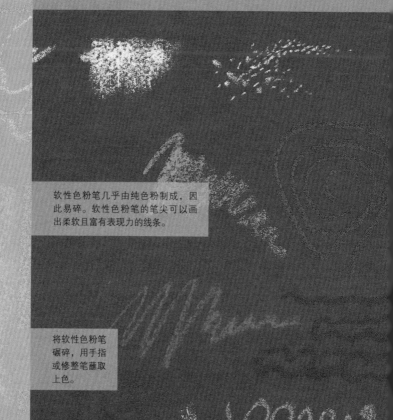

软性色粉笔几乎由纯色粉制成，因此易碎。软性色粉笔的笔尖可以画出柔软且富有表现力的线条。

将软性色粉笔碾碎，用手指或修整笔蘸取上色。

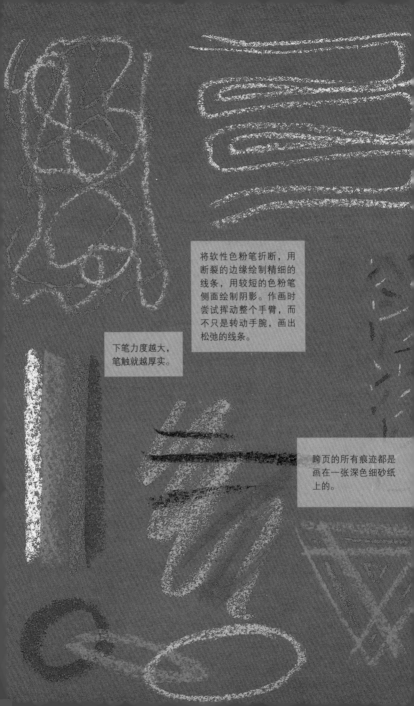

将软性色粉笔折断，用断裂的边缘绘制精细的线条，用较短的色粉笔侧面绘制阴影。作画时尝试挥动整个手臂，而不只是转动手腕，画出松弛的线条。

下笔力度越大，笔触就越厚实。

跨页的所有痕迹都是画在一张深色细砂纸上的。

细砂纸和天鹅绒纸与传统的色粉画纸有很大的不同。尝试在这两种画纸上绘制各种记号，观察画纸吸附色料的能力。我们可以发现，在这两种画纸上混合颜色并不容易，而且比较耗费材料。

将色粉笔平放在画纸上，沿长边拖拽，即可画出一条条平行线。

用至少两种颜色的软性色粉笔交替绘制平行线，即可创造出连续的色彩效果。

通过调整下笔力度，即可画出不同粗细的线条。

这幅《云景图》是用软性色粉笔在细砂纸上绘就的，其最终效果就像是一幅油画。

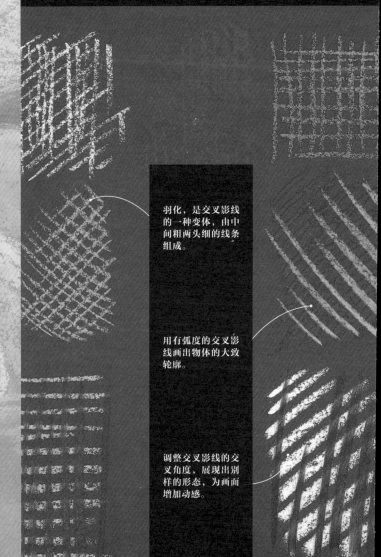

尝试用单种或多种颜色绘制交叉影线，这可以帮助你快速确定画面色调，并完成上色。

羽化，是交叉影线的一种变体，由中间粗两头细的线条组成。

用有弧度的交叉影线画出物体的大致轮廓。

调整交叉影线的交叉角度，展现出别样的形态，为画面增加动感。

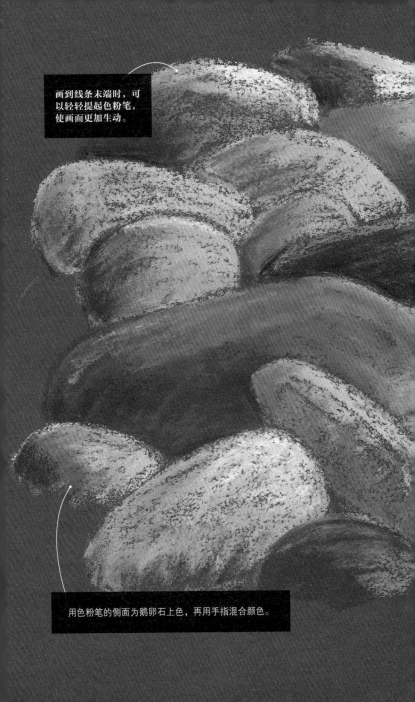

画到线条末端时，可
以轻轻提起色粉笔，
使画面更加生动。

用色粉笔的侧面为鹅卵石上色，再用手指混合颜色。

2.在细砂纸、纹理纸和硬纸板上进行混合

用手指、纸擦笔、布条、棉条或可塑橡皮混合颜色，可以创造出丰富的色彩和色调变化。尝试用笔刷蘸取清水，渲染或软化线条。你也可以刮擦色粉笔，然后用手指蘸取刮下的粉末画在画纸上。

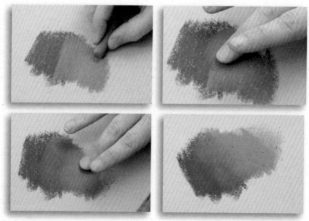

在光滑的硬纸板上进行实验。

在光滑的硬纸板上进行实验。

细砂纸能创造出令人惊艳的效果，但色粉笔消耗起来太快。

3.薄涂

图中的亮色均采用了薄涂技巧，即在第一层颜色上，用软性色粉笔的侧面轻轻地涂上一层，形成富有质感的纹理效果。

在深色上薄涂几笔浅色，就能创造出富有光泽的效果。

在黑色涂层上薄涂几笔浅色，可以增强纵深感。

在深色涂层上添加的颜色越浅，效果就越好。两层颜色的笔触可以平行，也可以沿着不同的方向。

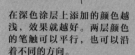

色调相近的色彩叠加在一起，会形成视觉上的色彩混合效果。

我用色粉笔的侧面画出向下的
笔触，每一笔的末尾要略
微提起色粉笔，形成
断裂的感觉，塑
造出一片片
树叶的体
积感。

用深绿色来表
现阴影区域。

十、硬性色粉笔

1.基本记号

硬性色粉笔种的黏合剂含量较高，可以轻松地磨削，不易破碎。因此，硬性色粉笔更适用于绘制线性标记，如本页所示。我们也可以用硬性色粉笔的侧面画出大色块，如对页图所示。

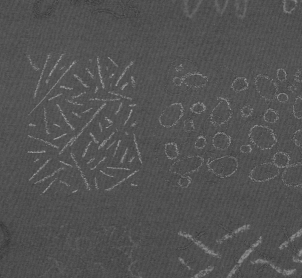

与软性色粉笔相比，硬性色粉笔中的黏合剂较多，色料较少，但这并不一定是缺点。

硬性色粉笔适合用于上底色或勾勒轮廓，再用软性色粉笔叠涂，可以创造出有趣的效果。

硬性色粉笔有大量的颜色可供选择，既有浅淡的，也有鲜艳的。

2.影线和交叉影线

波浪形线条可用于添加纹理。

通过调整下笔力度，可以画出不同深浅的线条。

用至少两种颜色的硬性色粉笔交替画出平行线。

硬性色粉笔很难混色，因此能画出的色彩范围有限。

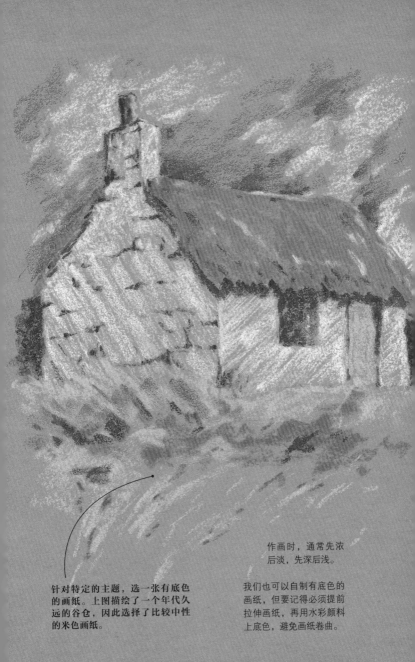

针对特定的主题，选一张有底色的画纸。上图描绘了一个年代久远的谷仓，因此选择了比较中性的米色画纸。

作画时，通常先浓后淡，先深后浅。

我们也可以自制有底色的画纸，但要记得必须提前拉伸画纸，再用水彩颜料上底色，避免画纸卷曲。

3.薄涂和拉毛粉饰

尝试各种不同的技巧，例如用色粉笔为某个区域上色，在深色涂层上涂上浅色，或者反过来，在浅色涂层上涂上深色。

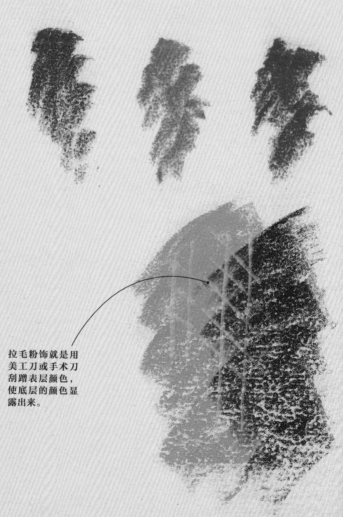

拉毛粉饰就是用美工刀或手术刀刮蹭表层颜色，使底层的颜色显露出来。

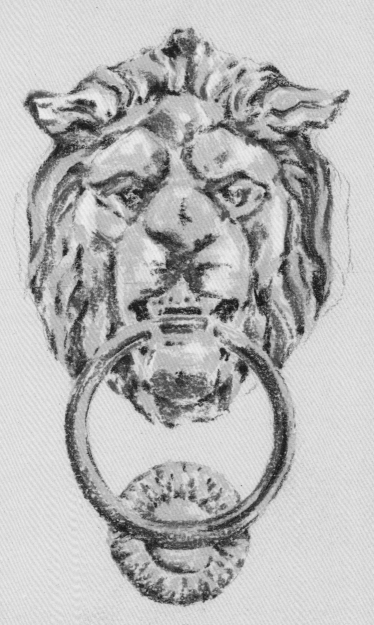

十一、蜡笔

蜡笔的颜色范围有限，并且不易通过混合进行调色。不过，我们可以通过平行影线或交叉影线，创造出视觉上的色彩混合效果。如果在有纹理的画纸表面用蜡笔作画，就能创造出非常有趣的效果。在用如水溶性彩色铅笔等湿媒介作画时，蜡笔是非常棒的留白工具。

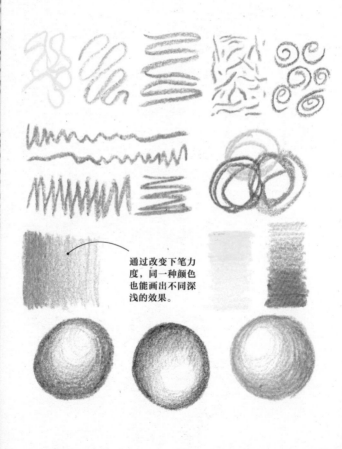

通过改变下笔力度，同一种颜色也能画出不同深浅的效果。

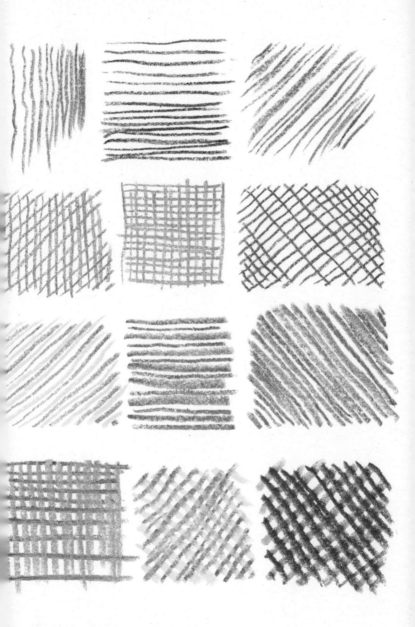

混合、阴影和拉毛粉饰

用蜡笔作画时，只需在一种颜色上叠涂另一种颜色，颜色就会发生混合。

用蜡笔叠涂，即可混合颜色。通过改变运笔力度，就能画出由浅至深的色调变化。

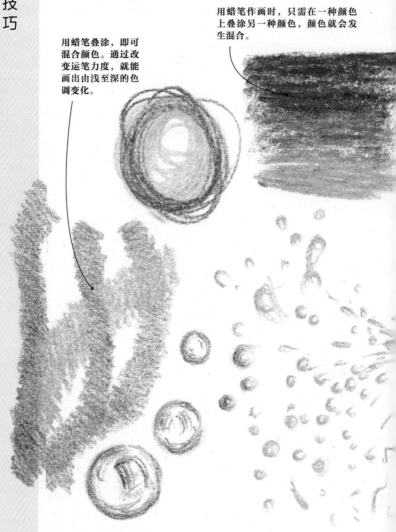

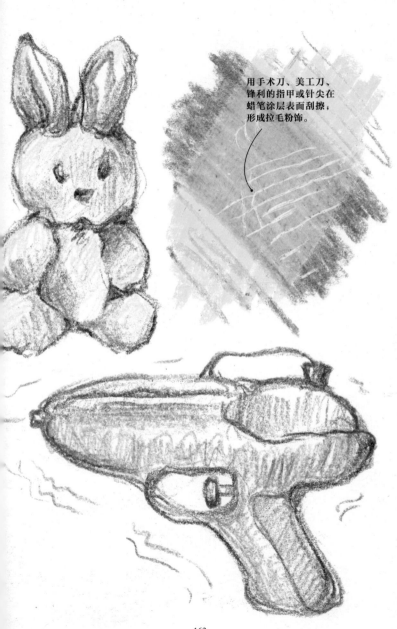

用手术刀、美工刀、锋利的指甲或针尖在蜡笔涂层表面刮擦，形成拉毛粉饰。

十二、蘸水钢笔

1.用笔尖画出线性记号和影线

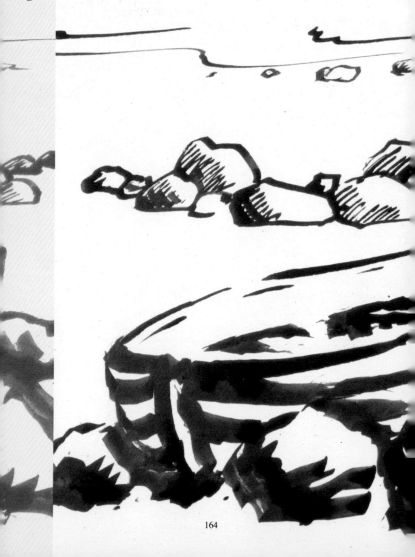

5½号笔尖，用于勾画远景中的细线条。

5号笔尖。

2½号笔尖，用于描绘前景中的物体。

L15号笔尖特别粗，能储存更多的墨水，可以画出粗犷的线条。

2.防水墨水

如果要描绘细节丰富的画面，建议使用5号或6号笔尖的素描钢笔或绘图蘸水笔。只要画纸纸面足够光滑，墨水笔就能轻松、快速地在纸上移动，因此建议选用绘图板、布里斯托板或热压水彩画纸。经过施胶的纸张（无论是内部施胶，还是表面施胶，参见第99页），墨水线条都不会发生晕染，色彩也显得比较明亮。

用钢笔和墨水画速写时，因该信手拈来，下笔快速果断。

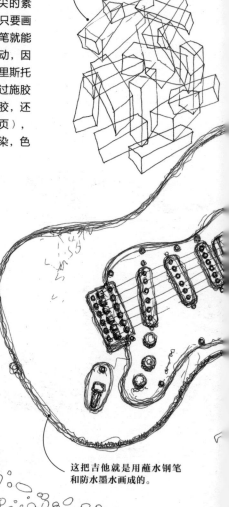

正式作画前，先试涂几笔，熟悉笔尖的储水量。如果想要用蘸水笔画出完整流畅的线条，就不能中断补墨。

这把吉他就是用蘸水钢笔和防水墨水画成的。

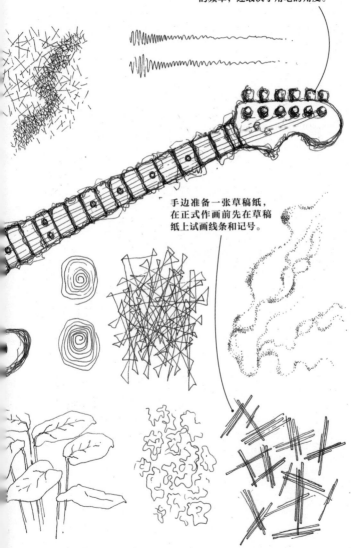

笔尖的磨损程度不仅取决于用笔的频率，还取决于用笔的角度。

手边准备一张草稿纸，在正式作画前先在草稿纸上试画线条和记号。

167

3.水溶性墨水

水溶性墨水有多种颜色可供选择。它们干起来很快，而且是透明的，我们可以通过叠涂创造出视觉上的混色效果。

当墨迹干透后，可以用笔刷蘸取蒸馏水，润湿线条，使墨迹晕开。

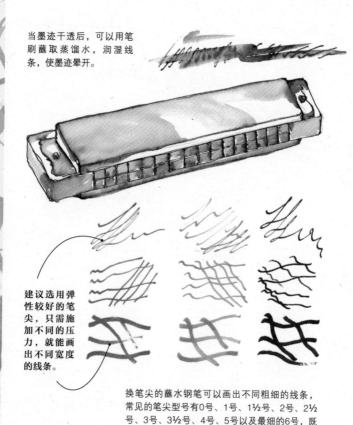

建议选用弹性较好的笔尖，只需施加不同的压力，就能画出不同宽度的线条。

换笔尖的蘸水钢笔可以画出不同粗细的线条，常见的笔尖型号有0号、1号、1½号、2号、2½号、3号、3½号、4号、5号以及最细的6号，既有成套出售的，也有单独出售的。

水溶性墨水叮用于上色。

用干净的笔刷蘸取水溶性墨水
上色，或者用滴管将墨水滴在
色彩上。

将墨水滴在画纸上，然后用干净的
笔刷将其涂抹开。

仅仅通过加水，就能创造出一系列
不同的色调。

4.用丙烯墨水作画

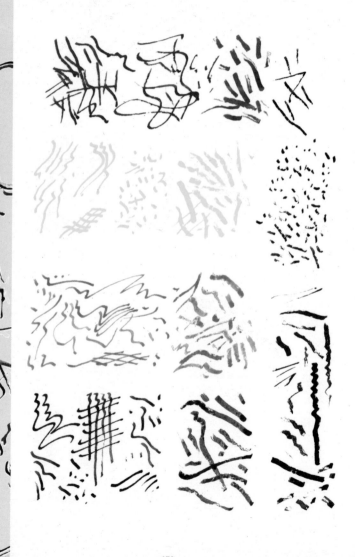

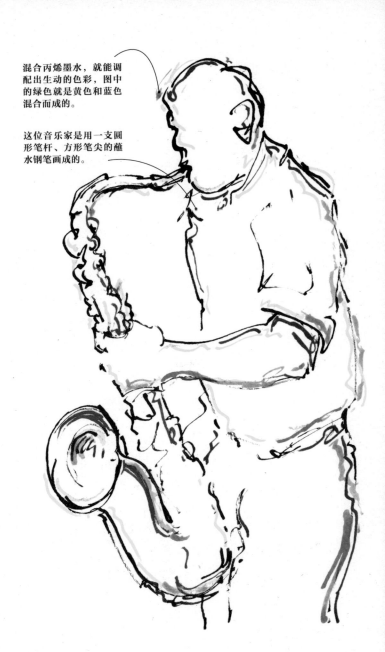

混合丙烯墨水，就能调配出生动的色彩，图中的绿色就是黄色和蓝色混合而成的。

这位音乐家是用一支圆形笔杆、方形笔尖的蘸水钢笔画成的。

5.修剪羽毛笔

传统的羽毛笔是由白鹅毛、天鹅毛或火鸡毛修剪制作而成的。

鹅毛在修剪前必须经过历时一年的脱脂、硬化处理。建议修剪到约25厘米长，其中2~3厘米要剔除羽毛，仅保留羽毛管。

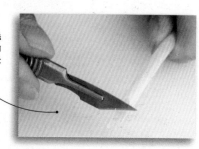

用锋利的手术刀将羽毛管削平，然后沿25°角切出一个大约1厘米长的笔尖。

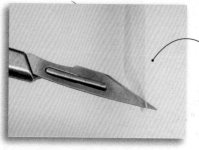

在笔尖斜面的中间小心地切出一条缝，避免弄裂。如果希望笔尖更细，那么继续将笔尖修剪到你需要的宽度。

试着用自制的羽毛笔作画，根据反馈修剪调整笔尖的宽度。每次作画后，应用温肥皂水清洗笔尖。如果笔尖磨损了，那么就需要重新修剪。

十三、圆珠笔

圆珠笔画出的细线看起来很机械没有变化，但我们可以通过影线、交叉影线或拉毛粉饰等手法来创造色调和纹理，不规则的标记可以创造出画面的纵深感。

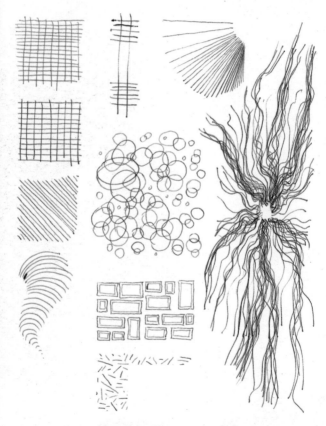

圆珠笔是速写的绝佳工具，笔尖流畅地划过纸面，但这要求很强的掌控力，所以要多加练习。

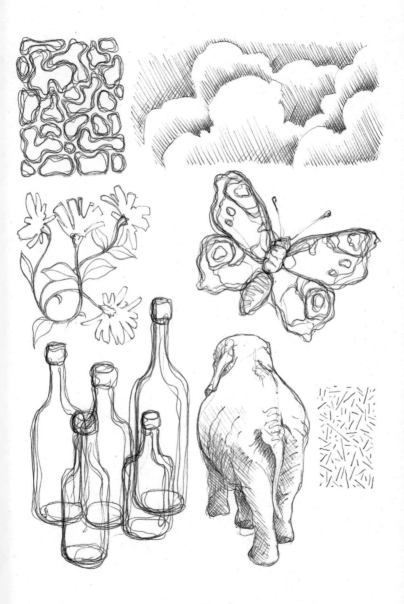

175

绘画技巧

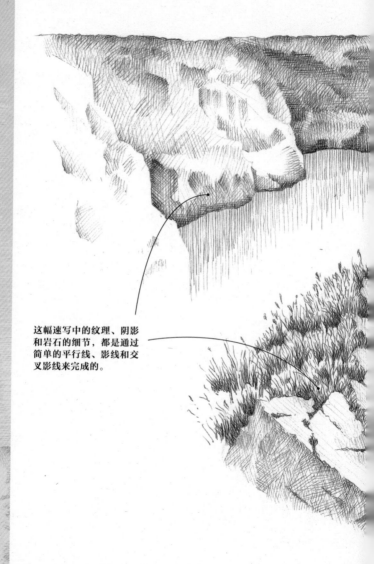

这幅速写中的纹理、阴影和岩石的细节，都是通过简单的平行线、影线和交叉影线来完成的。

线条画得越密，看上去就越暗。

只需简单地调整影线的密度，即可塑造出岩石的亮部和暗部。

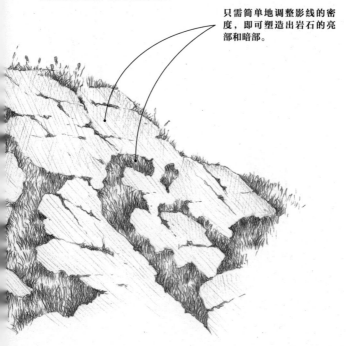

十四、纤维笔和马克笔

马克笔适用于速写，笔触流畅，色彩明亮。用马克笔作画时建议选择相对较厚的纸张，避免马克笔的痕迹渗到画纸下方，此外纸张应具有较好的吸水性，以免笔触晕开。

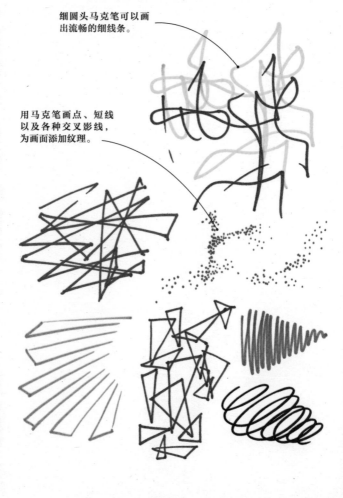

细圆头马克笔可以画出流畅的细线条。

用马克笔画点、短线以及各种交叉影线，为画面添加纹理。

178

扁平笔头的马克笔可以
画出或粗或细的笔触。

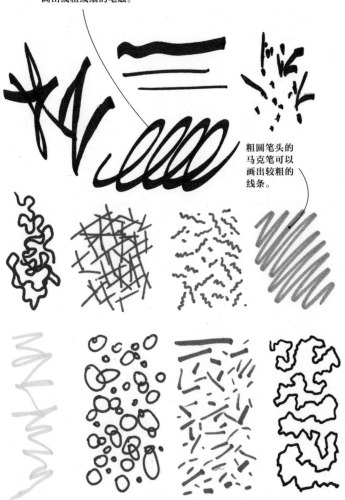

粗圆笔头的
马克笔可以
画出较粗的
线条。

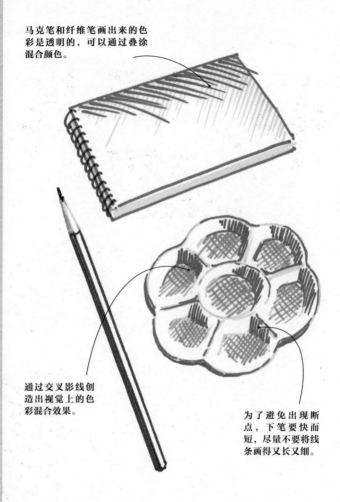

马克笔和纤维笔画出来的色彩是透明的，可以通过叠涂混合颜色。

通过交叉影线创造出视觉上的色彩混合效果。

为了避免出现断点，下笔要快而短，尽量不要将线条画得又长又细。

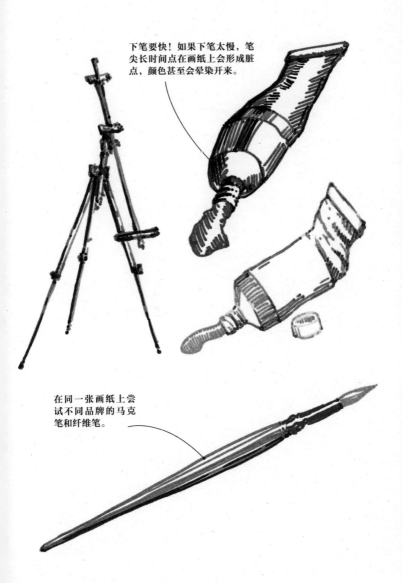

下笔要快！如果下笔太慢，笔尖长时间点在画纸上会形成脏点，颜色甚至会晕染开来。

在同一张画纸上尝试不同品牌的马克笔和纤维笔。

十五、自来水笔

1.单色和双色线性记号

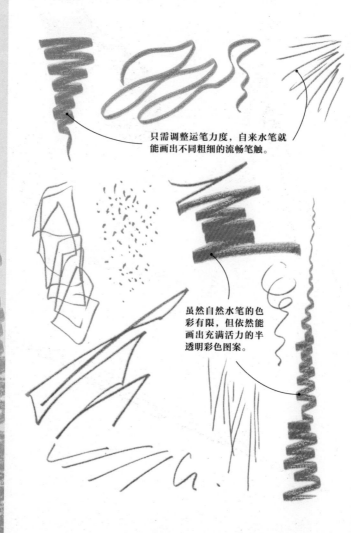

只需调整运笔力度，自来水笔就能画出不同粗细的流畅笔触。

虽然自然水笔的色彩有限，但依然能画出充满活力的半透明彩色图案。

合成材料笔头不易变
形，笔尖能画出较细
的线条，笔侧则能画
出较粗的线条。

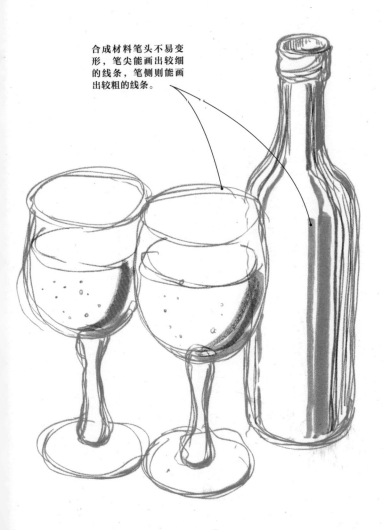

2.交叉影线和记号

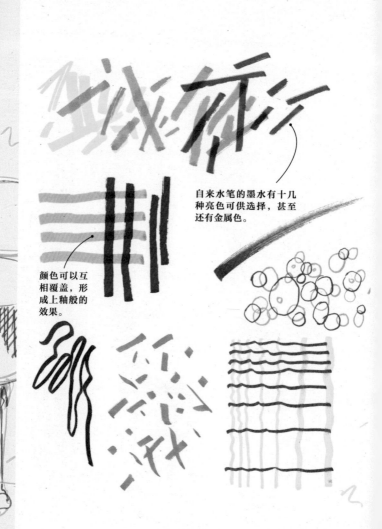

自来水笔的墨水有十几种亮色可供选择，甚至还有金属色。

颜色可以互相覆盖，形成上釉般的效果。

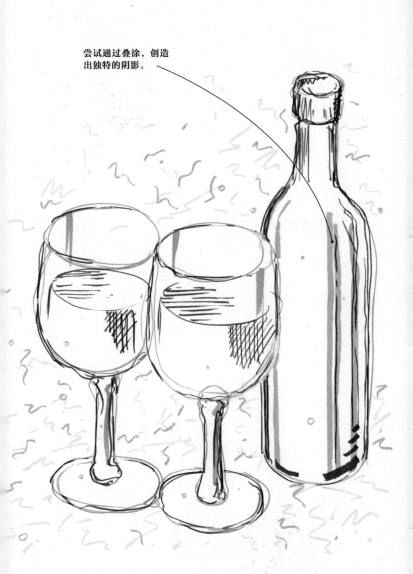

尝试通过叠涂，创造
出独特的阴影。

十六、油性色粉笔

油性色粉笔的色彩鲜艳，适用于
表现大胆明亮的画作。与软性色
粉笔和硬性色粉笔不同，油性色
粉笔几乎可以在任何表面作画，
无论是画纸，还是卡纸。

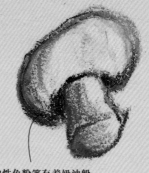

油性色粉笔有着奶油般
的质感，能很好地涂抹
在画纸上。

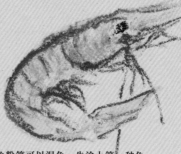

油性色粉笔可以混色。先涂上第一种色
彩，再混入第二颜色即可。完成混色
后，记得将色粉笔擦干净。

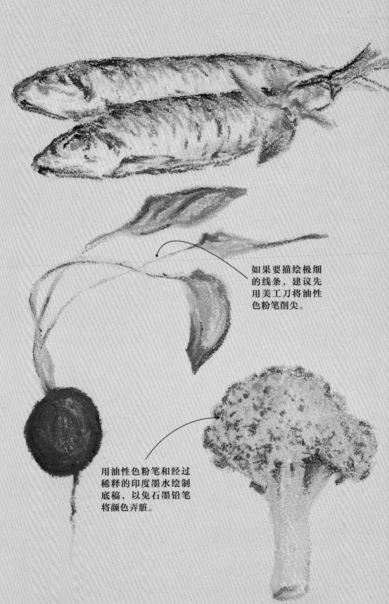

如果要描绘极细
的线条，建议先
用美工刀将油性
色粉笔削尖。

用油性色粉笔和经过
稀释的印度墨水绘制
底稿，以免石墨铅笔
将颜色弄脏。

187

1.色调和薄涂

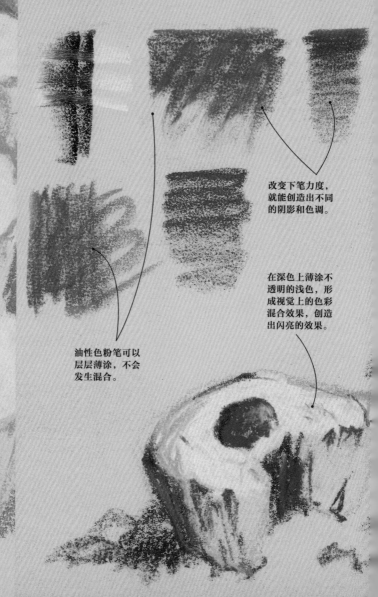

改变下笔力度，就能创造出不同的阴影和色调。

在深色上薄涂不透明的浅色，形成视觉上的色彩混合效果，创造出闪亮的效果。

油性色粉笔可以层层薄涂，不会发生混合。

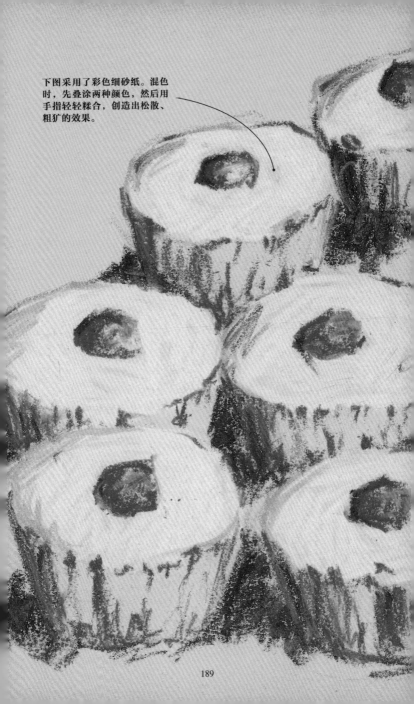

下图采用了彩色细砂纸。混色时，先叠涂两种颜色，然后用手指轻轻糅合，创造出松散、粗犷的效果。

2.混色

油性色粉笔可以直接在画纸上混色。很简单，一层层叠涂颜色，然后用手指、抹布或笔刷蘸取白酒或松节油混合颜色，创造出类似油画颜料的效果。

这幅画的主角是巧克力，因此选用了色彩相近的画纸作为背景。在正式作画前，先用油性色封面笔在草稿纸上试画，看看效果如何。

用猪鬃笔刷蘸取松节油和油性色粉笔，涂抹在画纸上。或者，直接用油性色粉笔蘸取松节油，然后与画面中的其他颜色混合。

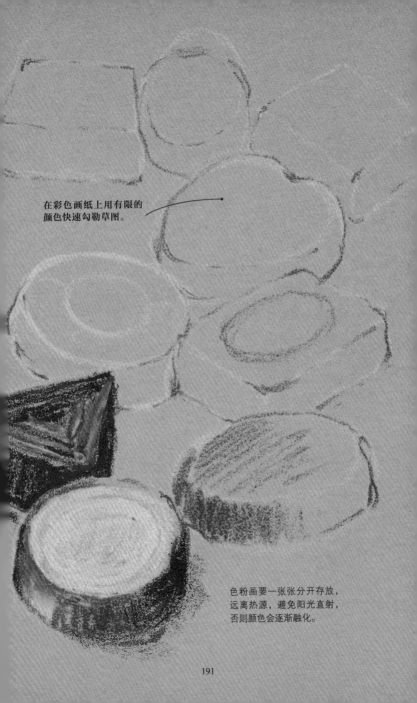

在彩色画纸上用有限的
颜色快速勾勒草图。

色粉画要一张张分开存放，
远离热源，避免阳光直射，
否则颜色会逐渐融化。

3.分层叠涂

油性色粉笔可以与除色粉笔外的其他媒介搭配使用。作品完成后，无须喷固色剂。油性色粉笔含有油，可以阻隔水性媒介，层层叠加就能创造出大胆、充满活力的画面效果。

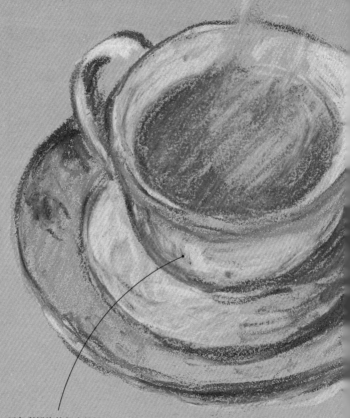

用色彩鲜艳的粗大笔触画出茶杯和托盘。

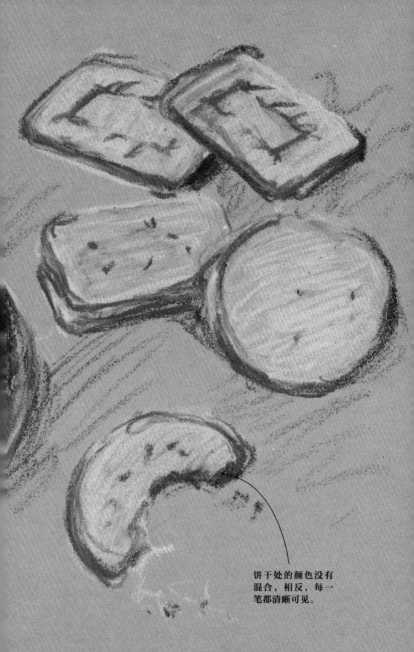

饼干处的颜色没有
混合，相反，每一
笔都清晰可见。

十七、油画棒

1.纹理

油画棒又粗又软，能创造出油画般的效果。油画棒可用于各种不同的表面，包括纸张、帆布、玻璃，甚至陶瓷。

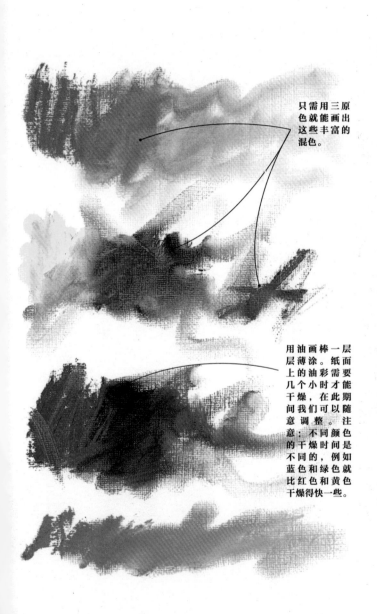

只需用三原色就能画出这些丰富的混色。

用油画棒一层层薄涂。纸面上的油彩需要几个小时才能干燥，在此期间我们可以随意调整。注意：不同颜色的干燥时间是不同的，例如蓝色和绿色就比红色和黄色干燥得快一些。

2.速写

油画棒适用于速写以及粗犷的绘画效果，不适合用于勾画细线条和刻画细部。

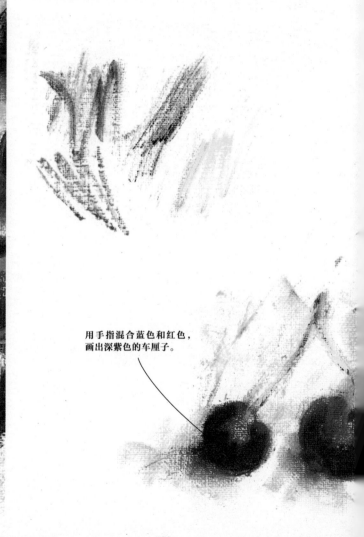

用手指混合蓝色和红色，画出深紫色的车厘子。

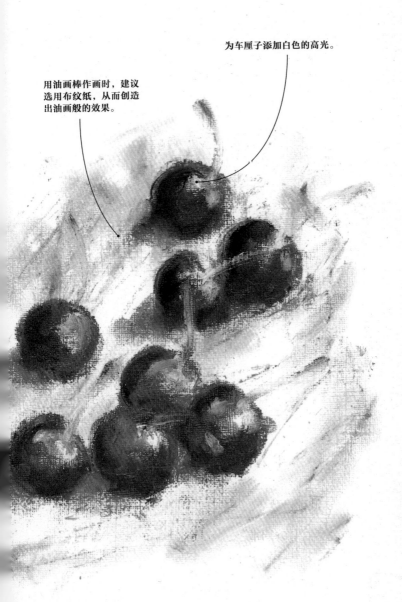

为车厘子添加白色的高光。

用油画棒作画时，建议选用布纹纸，从而创造出油画般的效果。

3.厚涂法

直接用调色刀上色，创造出厚涂效果。色层越厚，所需的干燥时间就越长。此外，温度和湿度也会影响最终的干燥时间。整幅画通常需要三天才能完全干燥，六个月后可以上光。

用油画棒在画纸上厚厚地涂上一层，厚到足以让笔刷或调色刀的痕迹清晰可见。

油画颜料的质地较为厚重且干燥较慢，因此非常适合采用厚涂法。

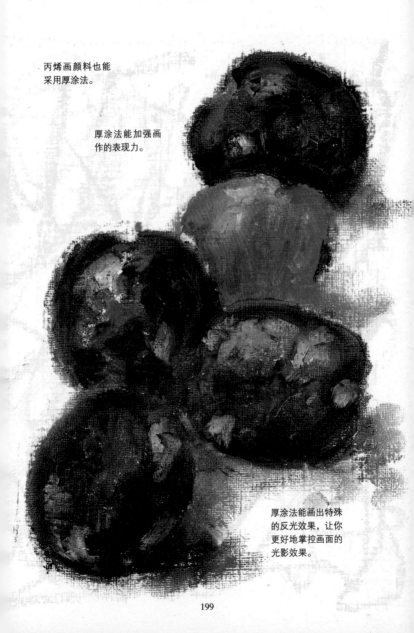

丙烯画颜料也能
采用厚涂法。

厚涂法能加强画
作的表现力。

厚涂法能画出特殊
的反光效果，让你
更好地掌控画面的
光影效果。

4.拉毛粉饰

油画棒的质地非常厚重，非常适合用于刮擦或拉毛粉饰。用抹布或笔刷蘸取松节油或其他油性溶剂，刷在油画棒笔触上，即可创造出水洗效果。

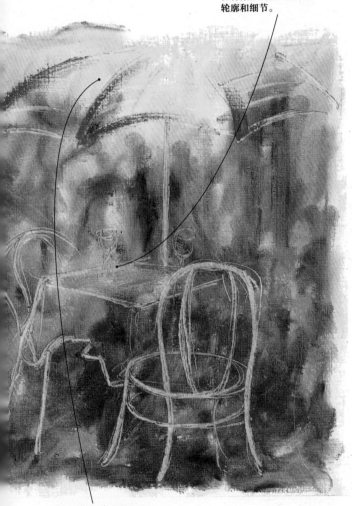

用细笔杆或其他细棍子在背景上刮擦出桌椅的轮廓和细节。

绘制背景，用黄色、蓝色和红色的油画棒涂满整张布纹纸。

201

第三章：混合媒介

　　本章将引领你探索同时使用多种媒介创作的可能性，让你用全新的眼光看待自己的作品和风格。本章将帮助你进一步熟悉各种媒介的特性，提升自己的绘画技巧，增加作品的表现力。创作混合媒介作品时，应当注意各媒介的兼容性。

一、石墨铅笔、彩色铅笔和
水溶性彩色铅笔

石墨铅笔通常用于绘制草图，作为整幅画的基础。用彩色铅笔或水溶性彩色铅笔为石墨铅笔草图上色时要格外小心，因为残留的石墨铅笔线条可能会破坏整个画面。记得轻轻擦去残留的草图线条，提亮整幅作品。

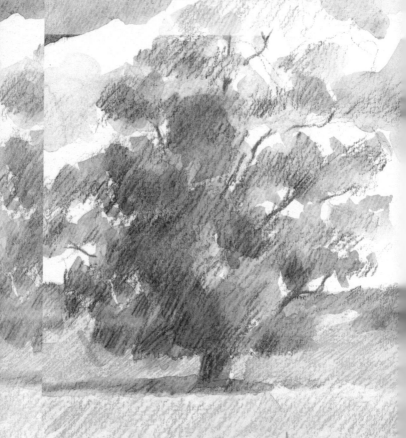

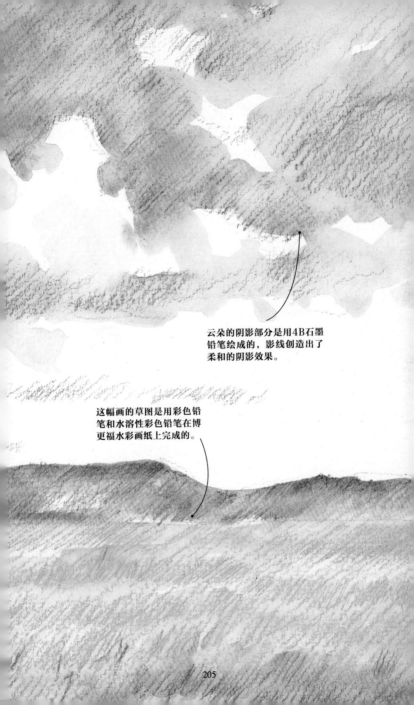

云朵的阴影部分是用4B石墨
铅笔绘成的，影线创造出了
柔和的阴影效果。

这幅画的草图是用彩色铅
笔和水溶性彩色铅笔在博
更福水彩画纸上完成的。

二、石墨铅笔、软性色粉笔和炭笔

为了表现这幅城市景观画的色调变化，我采用了HB～6B的石墨铅笔、炭笔和软性色粉笔。注意由浅至深作画，塑造出画面的纵深感。

用色粉笔或炭笔作画后，都需要喷上固色剂。

先用硬度较高的铅笔铺上淡淡的底色，再用较软的铅笔刻画深色前景。

绘画时尽量避免双手碰触画面，以免弄脏画纸。

跨页的两幅作品都是在表面光滑的画纸上完成的。

逐层叠加，画出前景中深色的建筑剪影。

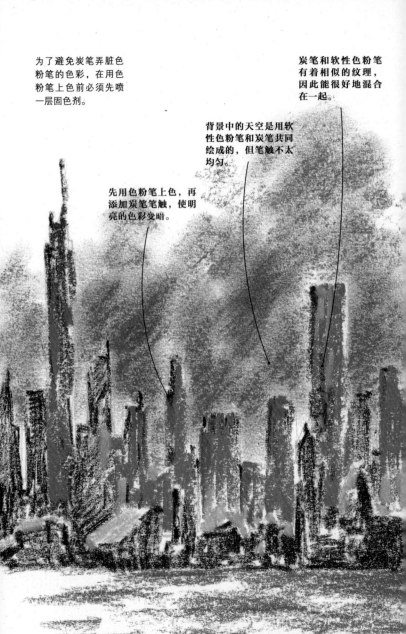

为了避免炭笔弄脏色粉笔的色彩，在用色粉笔上色前必须先喷一层固色剂。

炭笔和软性色粉笔有着相似的纹理，因此能很好地混合在一起。

背景中的天空是用软性色粉笔和炭笔共同绘成的，但笔触不太均匀。

先用色粉笔上色，再添加炭笔笔触，使明亮的色彩变暗。

三、石墨棒、彩色铅笔和
水溶性彩色铅笔

用柔软的4B和8B石墨棒在光滑的画纸上画出猫头鹰的草图。

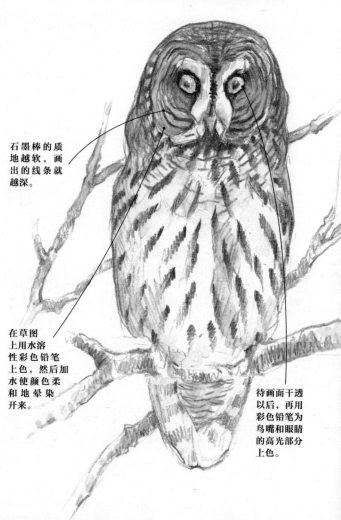

石墨棒的质
地越软，画
出的线条就
越深。

在草图
上用水溶
性彩色铅笔
上色，然后加
水使颜色柔
和地晕染
开来。

待画面干透
以后，再用
彩色铅笔为
鸟嘴和眼睛
的高光部分
上色。

四、石墨棒、孔泰色粉铅笔和软性色粉笔

石墨棒是画速写的最佳选择，能很好地捕捉对象的动态。

先用4B和8B
石墨棒在光滑
的画纸上画出
草图。

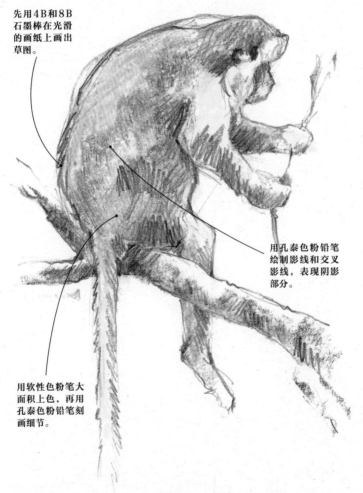

用孔泰色粉铅笔
绘制影线和交叉
影线，表现阴影
部分。

用软性色粉笔大
面积上色，再用
孔泰色粉铅笔刻
画细节。

五、石墨棒和硬性色粉笔

这些向日葵是用硬性色粉笔在细砂纸上绘制而成的。用8B石墨棒加深花心处的阴影，塑造出画面的纵深感。

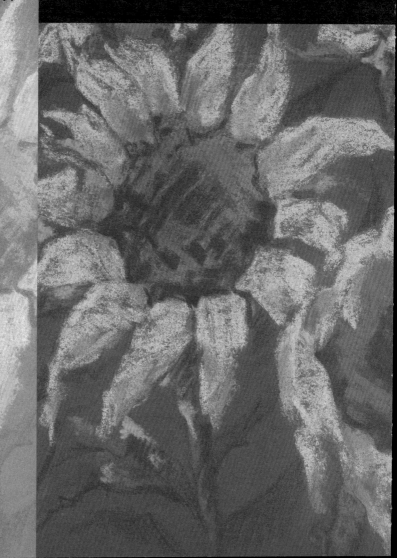

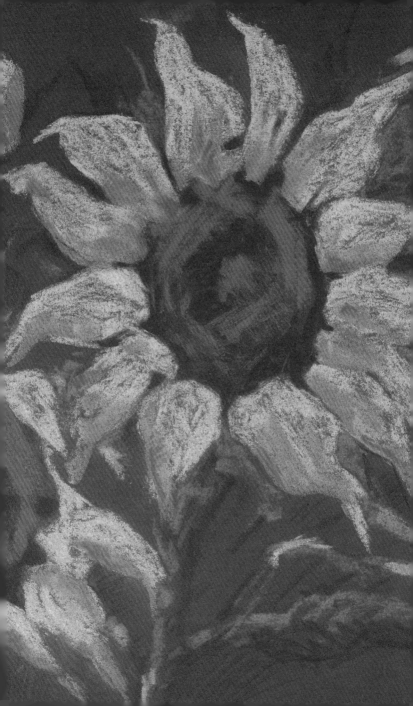

六、石墨粉、孔泰色粉铅笔和软性色粉笔

这个赛车用到了大量不同的绘画媒介。我用孔泰色粉铅笔和软性色粉笔来勾勒轮廓，用石墨粉来表现画面的光影效果，适合用于大尺幅画作。

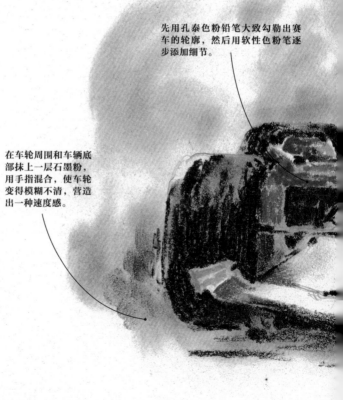

先用孔泰色粉铅笔大致勾勒出赛车的轮廓，然后用软性色粉笔逐步添加细节。

在车轮周围和车辆底部抹上一层石墨粉，用手指混合，使车轮变得模糊不清，营造出一种速度感。

整幅画完成后，请记得喷上一层固色剂。

七、彩色铅笔、软性色粉笔和炭笔

这幅画采用了三种风格迥异的绘画工具，创造出鲜明的对比效果。

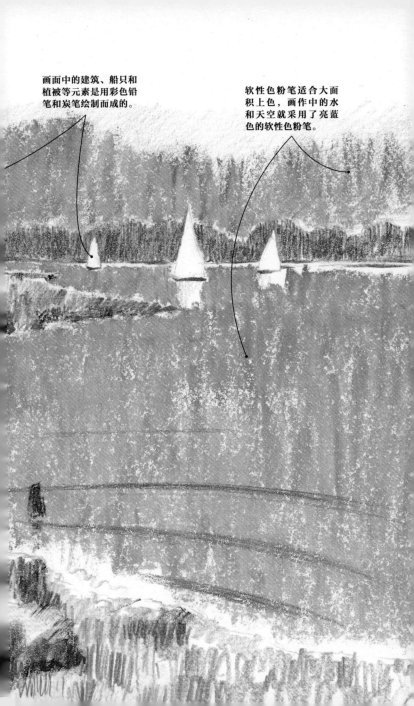

画面中的建筑、船只和植被等元素是用彩色铅笔和炭笔绘制而成的。

软性色粉笔适合大面积上色，画作中的水和天空就采用了亮蓝色的软性色粉笔。

八、彩色铅笔、硬性色粉笔和圆珠笔

画面中的浆果有着鲜
艳的色彩，是用硬性
色粉笔绘成的。

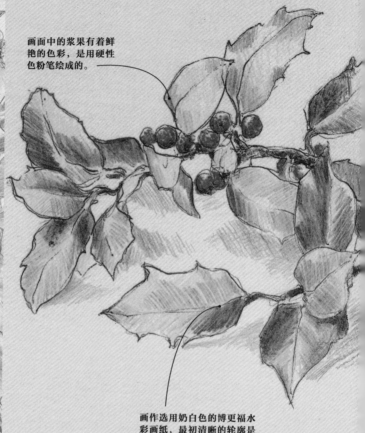

画作选用奶白色的博更福水
彩画纸，最初清晰的轮廓是
用圆珠笔绘成的。

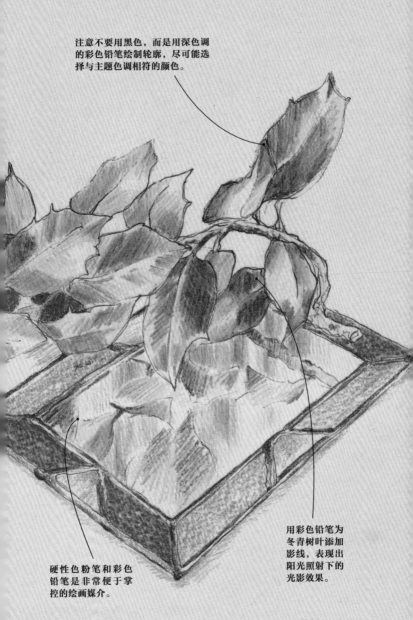

注意不要用黑色，而是用深色调的彩色铅笔绘制轮廓，尽可能选择与主题色调相符的颜色。

用彩色铅笔为冬青树叶添加影线，表现出阳光照射下的光影效果。

硬性色粉笔和彩色铅笔是非常便于掌控的绘画媒介。

九、水溶性彩色铅笔、软性色粉笔和炭画笔

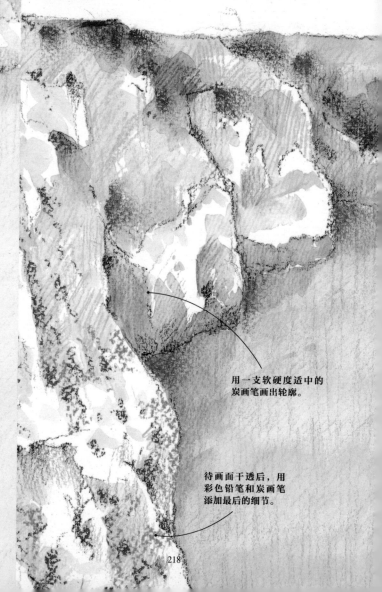

用一支软硬度适中的炭画笔画出轮廓。

待画面干透后，用彩色铅笔和炭画笔添加最后的细节。

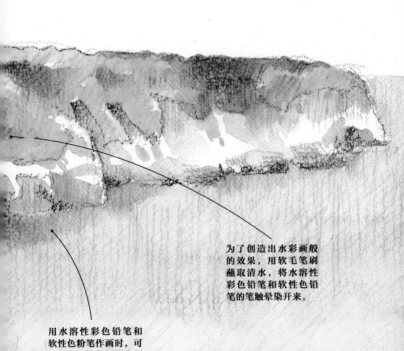

为了创造出水彩画般的效果，用软毛笔刷蘸取清水，将水溶性彩色铅笔和软性色铅笔的笔触晕染开来。

用水溶性彩色铅笔和软性色粉笔作画时，可以用水和软笔刷混合颜色。冷压水彩画纸的表面有纹理，是这种画法的理想选择。

十、水溶性彩色铅笔、防水墨水、圆珠笔和纤维笔

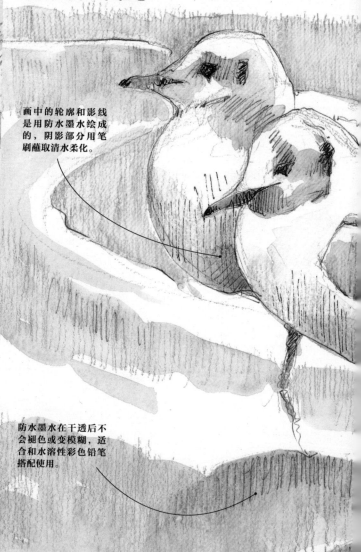

画中的轮廓和影线是用防水墨水绘成的，阴影部分用笔刷蘸取清水柔化。

防水墨水在干透后不会褪色或变模糊，适合和水溶性彩色铅笔搭配使用。

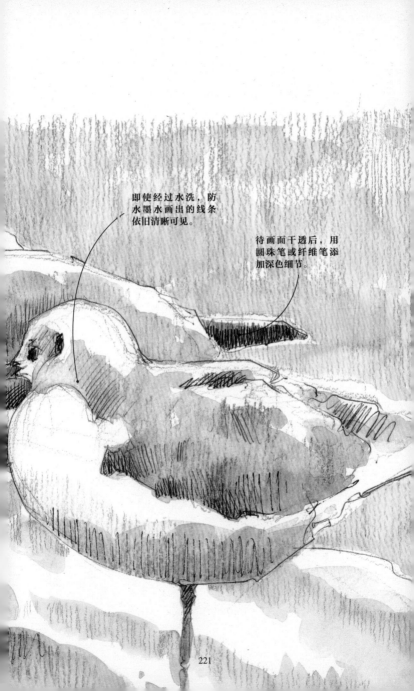

即使经过水洗，防水墨水画出的线条依旧清晰可见。

待画面干透后，用圆珠笔或纤维笔添加深色细节。

十一、炭条、炭画笔、石墨棒和彩色铅笔

用炭条轻轻地勾勒出景物的轮廓。

用彩色铅笔添加色彩。

用炭条和炭画笔画出强烈的阴影。

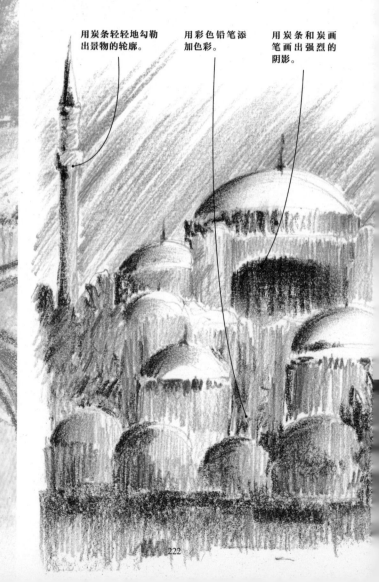

十二、炭条、炭画笔、孔泰色粉棒和软性色粉笔

用软性色粉笔和炭条作画后，需要喷一层固色剂。

用手指将软性色粉笔的线条晕开，混合颜色。

用炭条以粗犷有力的线条勾勒轮廓。

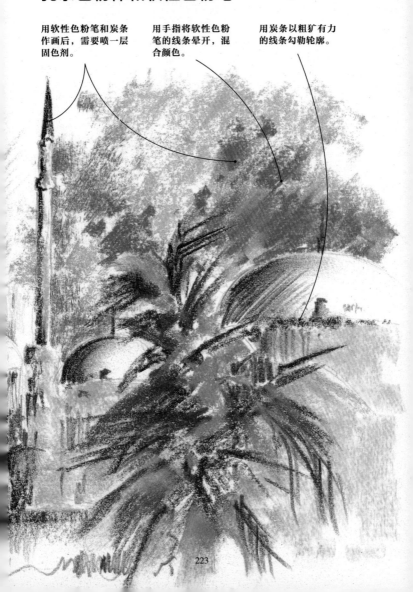

十三、炭条、炭画笔、防水墨水和圆珠笔

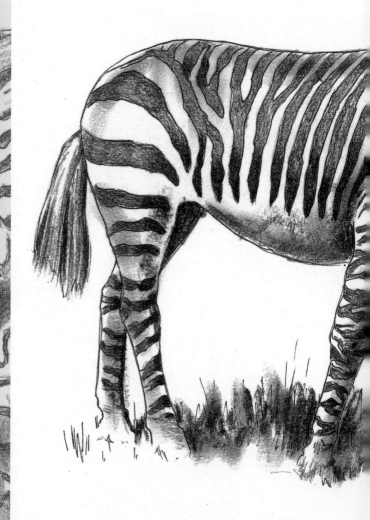

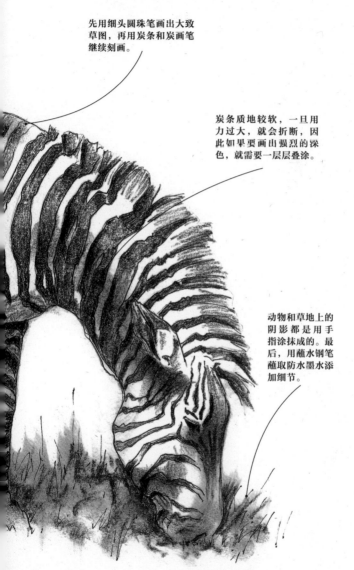

先用细头圆珠笔画出大致草图，再用炭条和炭画笔继续刻画。

炭条质地较软，一旦用力过大，就会折断，因此如果要画出强烈的深色，就需要一层层叠涂。

动物和草地上的阴影都是用手指涂抹成的。最后，用蘸水钢笔蘸取防水墨水添加细节。

十四、孔泰色粉棒、色粉铅笔、石墨铅笔和彩色铅笔

这幅画是用石墨铅笔在光滑的画纸上绘就的，有着精美的细节。

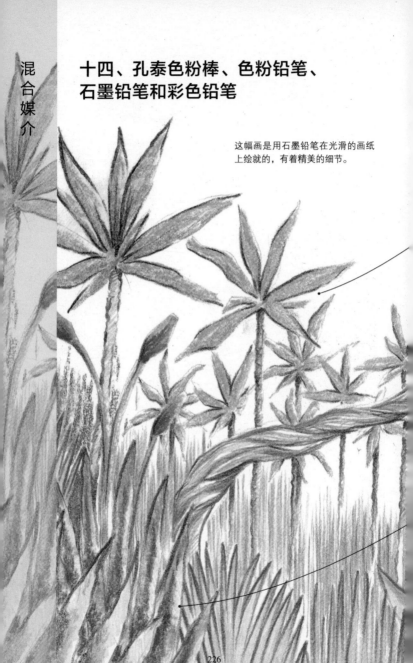

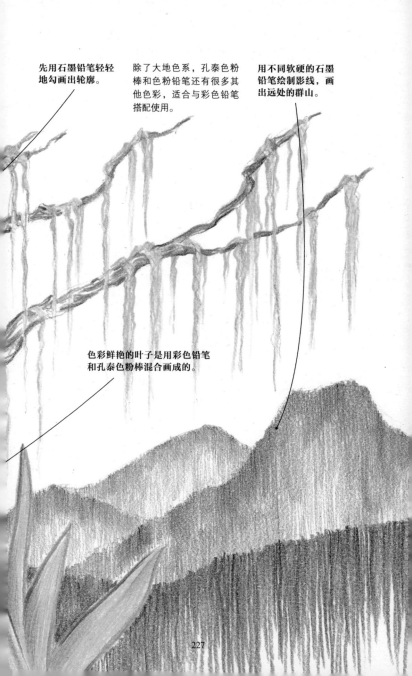

先用石墨铅笔轻轻地勾画出轮廓。

除了大地色系，孔泰色粉棒和色粉铅笔还有很多其他色彩，适合与彩色铅笔搭配使用。

用不同软硬的石墨铅笔绘制影线，画出远处的群山。

色彩鲜艳的叶子是用彩色铅笔和孔泰色粉棒混合画成的。

十五、孔泰色粉棒、防水墨水和圆珠笔

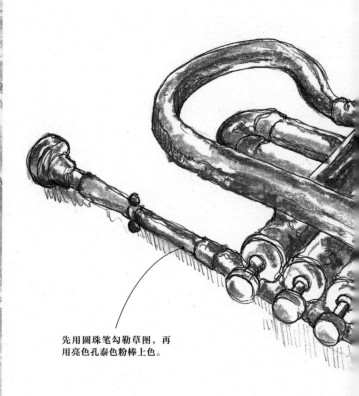

先用圆珠笔勾勒草图，再用亮色孔泰色粉棒上色。

用美工刀削出色粉棒的棱角，就能画出精细的线条。

孔泰色粉棒的侧面可以擦出宽大的笔触，用于上色。

用蘸水钢笔蘸取防水墨水，画出阴影部分。

十六、色粉铅笔、孔泰色粉棒和硬性色粉笔

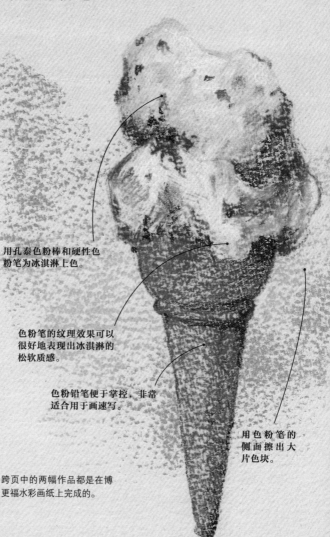

用孔泰色粉棒和硬性色粉笔为冰淇淋上色。

色粉笔的纹理效果可以很好地表现出冰淇淋的松软质感。

色粉铅笔便于掌控，非常适合用于画速写。

用色粉笔的侧面擦出大片色块。

跨页中的两幅作品都是在博更福水彩画纸上完成的。

十七、色粉铅笔、防水墨水和圆珠笔

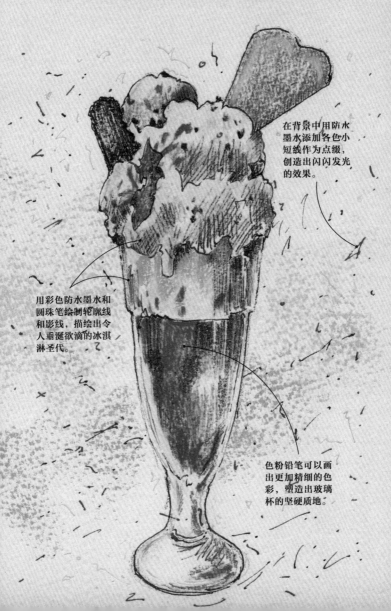

在背景中用防水墨水添加各色小短线作为点缀，创造出闪闪发光的效果。

用彩色防水墨水和圆珠笔绘制轮廓线和影线，描绘出令人垂涎欲滴的冰淇淋圣代。

色粉铅笔可以画出更加精细的色彩，塑造出玻璃杯的坚硬质地。

十八、软性色粉笔、石墨铅笔和水溶性彩色铅笔

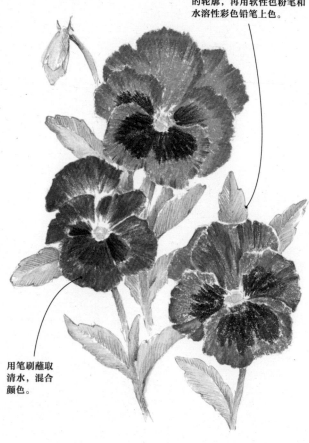

先用石墨铅笔勾画出三色堇的轮廓，再用软性色粉笔和水溶性彩色铅笔上色。

用笔刷蘸取清水，混合颜色。

十九、软性色粉笔、炭笔和硬性色粉笔

炭笔可以叠涂在色粉画上。注意：无论是炭笔，还是色粉笔，画完后都需要喷上一层固色剂。

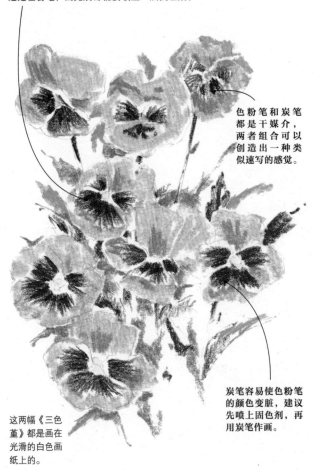

色粉笔和炭笔都是干媒介，两者组合可以创造出一种类似速写的感觉。

炭笔容易使色粉笔的颜色变脏，建议先喷上固色剂，再用炭笔作画。

这两幅《三色堇》都是画在光滑的白色画纸上的。

二十、软性色粉笔、圆珠笔和纤维笔

小狗的轮廓是用圆珠笔和细头纤维笔勾画出来的。

先用软性色粉笔铺上淡淡的底色，接着用手指混合，然后在轮廓和阴影处添加更深的颜色，继续混合。

最后，完善阴影，添加细节。

先用细头纤维笔和圆珠笔画出草图，勾勒出大致轮廓。

注意，用软性色粉笔上色时，要顺着毛发的方向添加笔触，创造出栩栩如生的纹理效果。

亮部作留白处理，露出光滑的画纸即可。

二十一、硬性色粉笔、石墨铅笔和彩色铅笔

画作的天空部分采用硬性色粉笔和彩色铅笔，前景的影线则使用了较软的石墨铅笔，共同营造出柔和梦幻的夜空。

二十二、软性色粉笔、硬性色粉笔和炭笔

这幅画选用软性色粉笔，而非彩色铅笔，这是因为色粉笔的色彩更为浓烈。用炭笔加深云朵的暗部，并以剪影的形式表现前景，营造出戏剧化的夕阳景色。

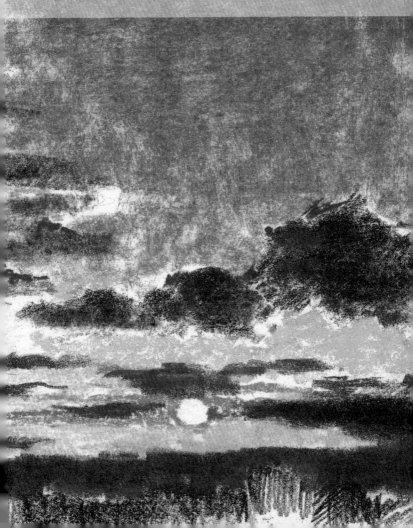

二十三、硬性色粉笔、丙烯墨水和防水墨水

硬性色粉笔适用于绘制线性笔触，因此与钢笔、圆珠笔、毡头笔搭配使用，可以创造出很好的画面效果。

这幅速写是画在光滑的画纸上的。

用蘸水笔蘸取防水墨水或丙烯墨水可以画出流畅的线条，创造出富有表现力的画面效果。

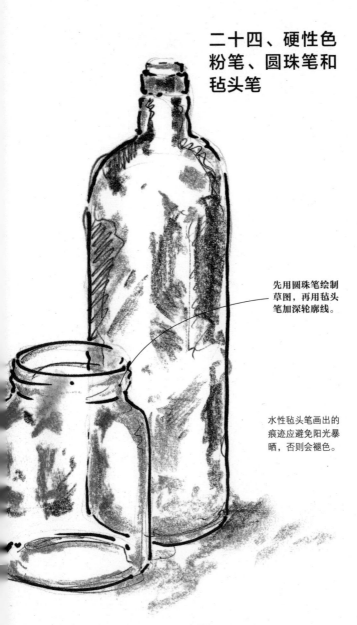

二十四、硬性色粉笔、圆珠笔和毡头笔

先用圆珠笔绘制草图，再用毡头笔加深轮廓线。

水性毡头笔画出的痕迹应避免阳光暴晒，否则会褪色。

二十五、蜡笔、石墨棒和炭笔

用蜡笔以影线的形式上色。只需将两种颜色叠涂，就能创造出视觉上的色彩混合效果。

用软性石墨棒画出骰子的大致轮廓。

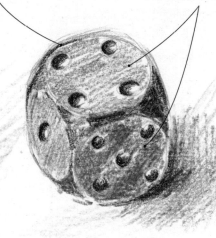

用炭笔画阴影。

二十六、蜡笔、防水墨水和圆珠笔

蘸水钢笔（蘸取防水墨水）和圆珠笔能画出非常清晰的轮廓线条。

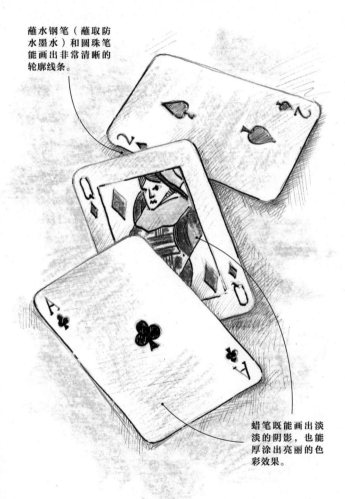

蜡笔既能画出淡淡的阴影，也能厚涂出亮丽的色彩效果。

二十七、钢笔和水洗

传统艺术家通常会用黑色或乌贼墨色防水墨水画出精细的画面，待墨水完全干透后，再用柔和的色彩进行水洗上色。下图借鉴了这种手法，但笔触更为松弛，结构也没有那么严谨，同样是等到轮廓干燥后再进行水洗，涂上浅淡的颜色。

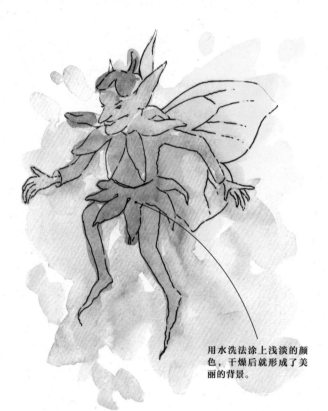

用水洗法涂上浅淡的颜色，干燥后就形成了美丽的背景。

如果想画出更复杂的效果，那么可以继续用钢笔添加更多细节，并反复通过水洗上色。

242

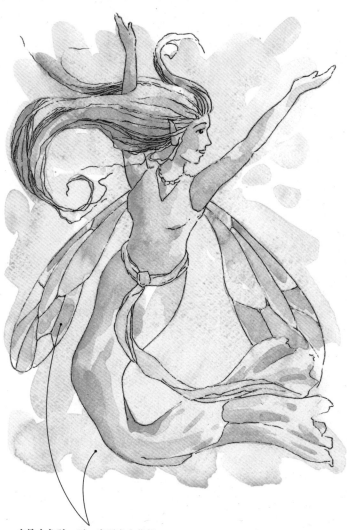

水洗上色时，不一定要完全将颜色涂在轮廓线中，超出部分可以创造出自由松弛的画面效果。

二十八、防水墨水、
水溶性彩色铅笔和炭笔

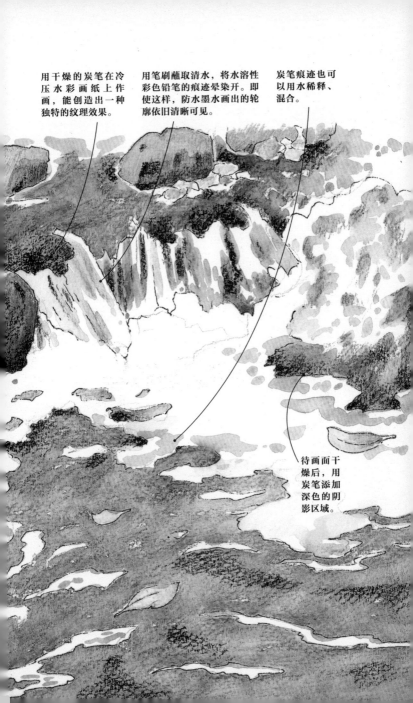

用干燥的炭笔在冷压水彩画纸上作画，能创造出一种独特的纹理效果。

用笔刷蘸取清水，将水溶性彩色铅笔的痕迹晕染开。即使这样，防水墨水画出的轮廓依旧清晰可见。

炭笔痕迹也可以用水稀释、混合。

待画面干燥后，用炭笔添加深色的阴影区域。

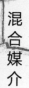
二十九、水溶性墨水和石墨铅笔

用水溶性墨水作画时，可以用湿笔刷进行柔和处理。待画面干燥后，可以重新勾勒模糊的轮廓线，明确物体的形态。

水溶性墨水干燥后颜色会变暗，相较而言，防水墨水的颜色更亮。

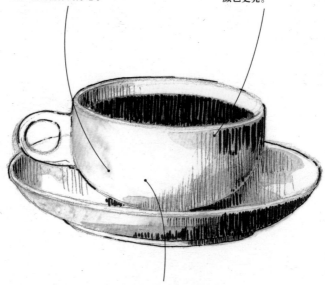

水洗时，注意有些区域要保留纸张本来的白色。

三十、水溶性墨水、毡头笔、圆珠笔和石墨铅笔

在水洗后，物体的轮廓会变得模糊，这时可以用细毡头笔重新进行勾勒。

用水溶性墨水上色时，可以通过改变加水量，调整颜色的深浅。

三十一、丙烯墨水、石墨铅笔和圆珠笔

左侧的柔和阴影由石墨铅笔绘制而成，右侧的坚实影线则由圆珠笔绘制而成，两者形成了鲜明的对比。

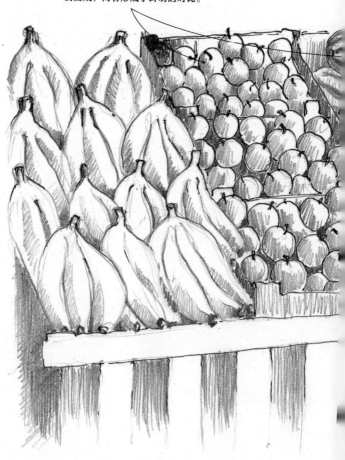

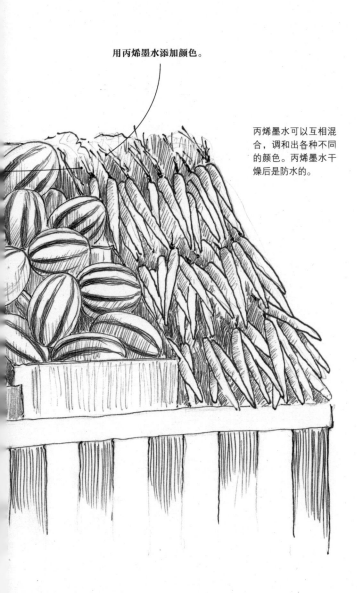

用丙烯墨水添加颜色。

丙烯墨水可以互相混合，调和出各种不同的颜色。丙烯墨水干燥后是防水的。

三十二、圆珠笔、石墨铅笔和软性色粉笔

铅笔和圆珠笔是户外写生时的必备工具。

绘制轮胎部分时，先用石墨铅笔描绘，再用圆珠笔明确轮廓。

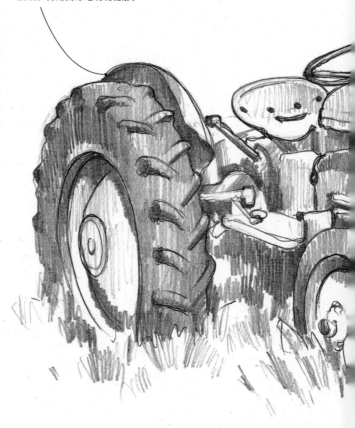

先用圆珠笔画出拖拉机的轮廓，再用软性色粉笔上色。

三十三、纤维笔、马克笔和炭笔

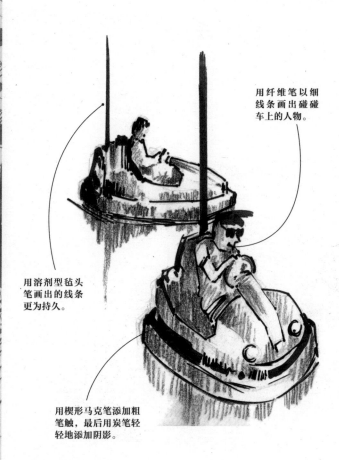

用纤维笔以细线条画出碰碰车上的人物。

用溶剂型毡头笔画出的线条更为持久。

用楔形马克笔添加粗笔触，最后用炭笔轻轻地添加阴影。

三十四、纤维笔、蘸水钢笔和防水墨水

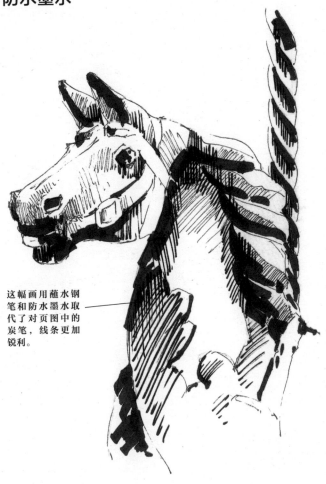

这幅画用蘸水钢笔和防水墨水取代了对页图中的炭笔，线条更加锐利。

三十五、自来水笔和彩色铅笔

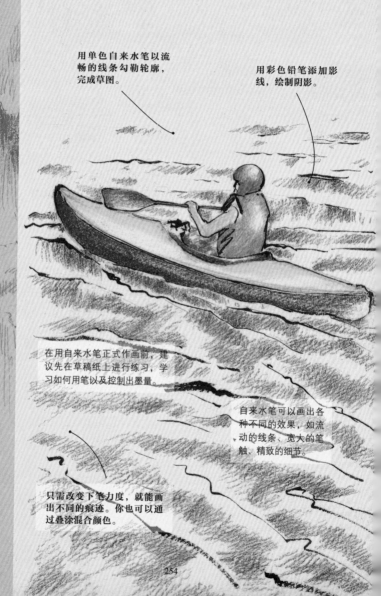

用单色自来水笔以流畅的线条勾勒轮廓，完成草图。

用彩色铅笔添加影线，绘制阴影。

在用自来水笔正式作画前，建议先在草稿纸上进行练习，学习如何用笔以及控制出墨量。

自来水笔可以画出各种不同的效果，如流动的线条、宽大的笔触、精致的细节。

只需改变下笔力度，就能画出不同的痕迹。你也可以通过叠涂混合颜色。

三十六、圆珠笔、自来水笔和防水墨水

圆珠笔画出的线条粗细一致，因此需要通过改变线条间距或者添加交叉影线来构建体积感。

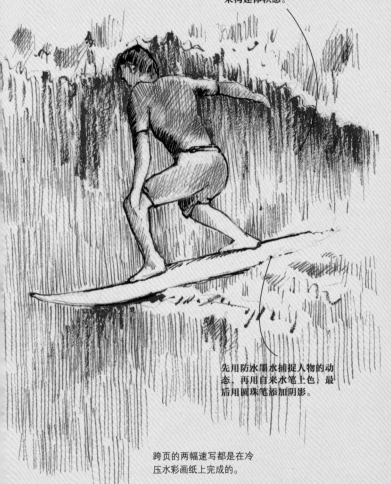

先用防水墨水捕捉人物的动态，再用自来水笔上色，最后用圆珠笔添加阴影。

跨页的两幅速写都是在冷压水彩画纸上完成的。

三十七、油性色粉笔和石墨棒

为避免草图线条出现在最终成品中，或者弄脏油性色粉笔的痕迹，建议用HB或更硬的石墨铅笔来勾勒草图。如果用较软的铅笔绘制草图，那么建议在用色粉笔上色前先擦除多余的线条，尤其是需要用到浅色的色粉笔时。

如果用较软的石墨棒绘制草图，那么草图线条会与油性色粉笔混合，并且出现在最终的成品中。

跨页选用了布纹纸。

三十八、油性色粉笔和毡头笔

毡头笔可以画出清晰的轮廓，不会与油性色粉笔混合，也不容易被覆盖或弄脏。

油性色粉笔也可以画在色粉画纸上。

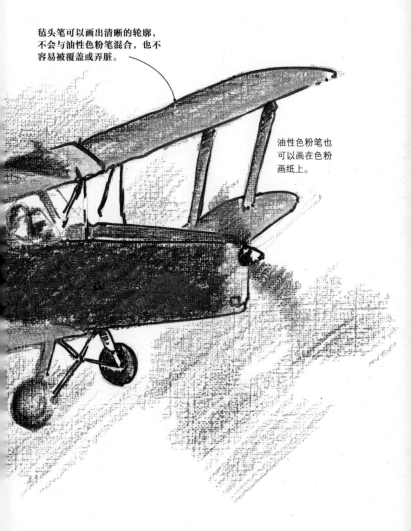

三十九、油画棒和石墨棒

用石墨棒轻轻
地画出草图。

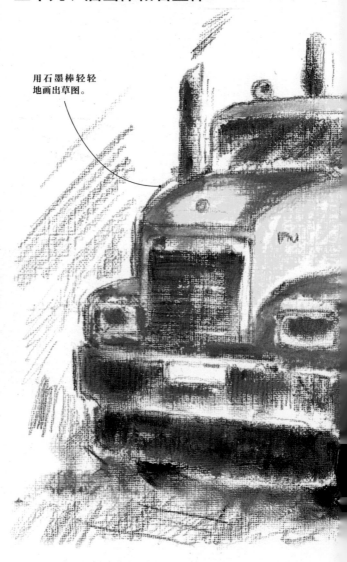

四十、油画棒和毡头笔

油画棒非常柔软，适用于画速写或者上色。油画棒可以画在任何油画纸或油画板上。

油画棒非常适合画在布纹油画纸上。

与对页的石墨棒相比，毡头笔可以画出更加清晰的轮廓。

第四章：基础理论

绘画是一种技巧，可以通过实践来掌握。本章介绍了各种色彩理论，探索了透视、构图等绘画原理。学习并掌握这些理论，能帮助你打下扎实的绘画基础，克服创作过程中的重重困难。

一、色彩

1.色彩术语

尝试调配颜色前，建议先学习一些基础的色彩理论。关于原色、二次色和三次色的理论看似抽象、深奥，但却非常实用，通过学习，你将开始观察周围人造物体和自然风景的色彩，并更好地在作品中进行再现。

原色

原色是指红、黄、蓝三种颜色。用三原色几乎可以调配出色谱中的任何颜色。

暖色

暖色包括红色系、橙色系和黄色系。在空气透视中，暖色常用于前景，即更靠近观众的区域。

二次色

将任意两种原色等量混合，就能调出二次色。

冷色

冷色包括蓝色系、绿色系和紫色系。在空气透视中，冷色常用于远景，即更远离观众的区域。

三次色

将三原色按不同的比例混合，就能调出三次色。所有的棕色系和灰色系都是三次色。

色调

色调是指色彩的明暗程度。

中性色

中性色又被称为无彩色系，包括棕色系、黑色系、灰色系和白色系。

深（暗）化

在颜色中加入黑色，使其变暗。深（暗）化的反义词是淡（亮）化。

大地色

大地色通常由天然色料制成，如棕色系、赭色系和褐色系。

色相

色相是指光谱或彩虹中纯色的名称，是颜色的首要特征。

和谐色

和谐色是指色轮上相邻或相近的颜色，例如红色和铁锈红就是和谐色。

淡（亮）化

在颜色中加入白色，使其变淡（亮）。淡（亮）化的反义词是深（暗）化。

色彩的光学混合

颜色并没有真正发生混合，仍保留了自身的色彩明度和纯度，但在视觉上形成了色彩混合的效果。

透明度

水性颜料的颜色是透明的，但有些颜料的颜色是不透明的，如丙烯颜料。

上釉/薄涂

在一种颜色上叠涂一层厚重的或不透明的颜色，创建出粗糙的纹理。

不透明度

不透明度是指颜料覆盖画面的能力。

2.色轮

色轮是光谱的变形，是配色的实用工具。色轮的一侧是冷色，另一侧是暖色。色轮上相邻的颜色是和谐色，色轮上相对的颜色是互补色。

用三原色自制色轮是很好的色彩练习，能帮助你更快地理解色轮原理。首先将三原色两两同比例混合，得到二次色，然后再将二次色与原色混合得到三次色。记得在混合色的边上进行标注，这样你下次就能轻松地调配出相同的颜色了。

三次色：紫红色

二次色：紫色

三次色：紫蓝色

原色：蓝色

三次色：蓝绿色

冷色

原色：红色

暖色

三次色：橙红色

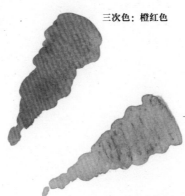

二次色：橙色

三次色：橙黄色

原色：黄色

三次色：黄绿色

原色：绿色

3.原色

红色、蓝色和黄色是三种原色，
无法通过混合颜色得到。用原色
画出的作品看起来明亮欢快，但
有时会显得不够柔和。

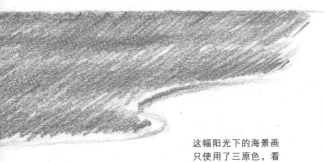

这幅阳光下的海景画
只使用了三原色，看
上去充满活力。

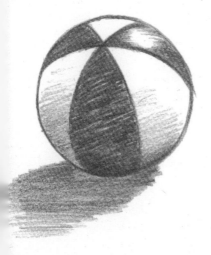

4.二次色

将三原色两两混合，就能调配出三种二次色：

- 红色与黄色混合得到橙色
- 黄色与蓝色混合得到绿色
- 红色与蓝色混合得到紫色

和原色一样，二次色也分为冷色和暖色。

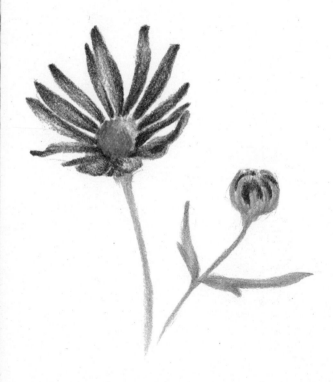

用二次色画出的作品看起来更
加柔和，不那么刺眼。

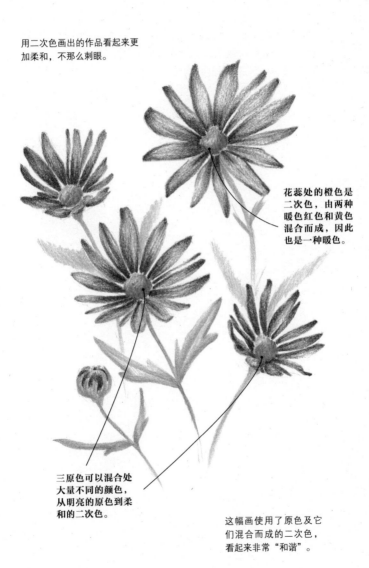

花蕊处的橙色是
二次色，由两种
暖色红色和黄色
混合而成，因此
也是一种暖色。

三原色可以混合处
大量不同的颜色，
从明亮的原色到柔
和的二次色。

这幅画使用了原色及它
们混合而成的二次色，
看起来非常"和谐"。

5.三次色

将一种原色和一种二次色混合，或者直接将三种原色混合，就能调配出色轮上的六种三次色，将它们涂在原色和二次色之间。用三次色描绘风景或静物，可以创造出丰富多变的色彩效果，真实地还原景物原本的颜色。

改变混合色的调配比例，增加阴影的层次感。

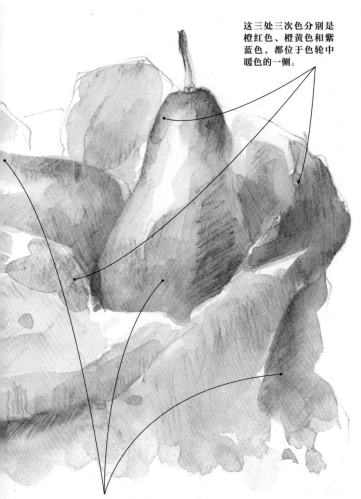

这三处三次色分别是橙红色、橙黄色和紫蓝色，都位于色轮中暖色的一侧。

这三处三次色分别是黄绿色、蓝绿色和紫红色，都位于色轮中冷色的一侧。

6.和谐色

在色轮，位于红色和黄色之间的颜色都是二次色和三次色。以第265页的色轮为例，沿顺时针方向，红色和黄色之间依次是橙红色（红色和橙色的混合色）、橙色（红色和黄色的混合色）、橙黄色（黄色和橙色的混合色）。这些颜色就是红色和黄色的和谐色，可以柔和红色与黄色间的对比，形成协调的色彩效果。

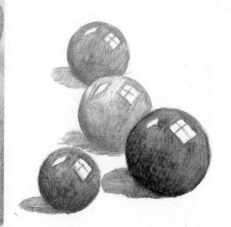

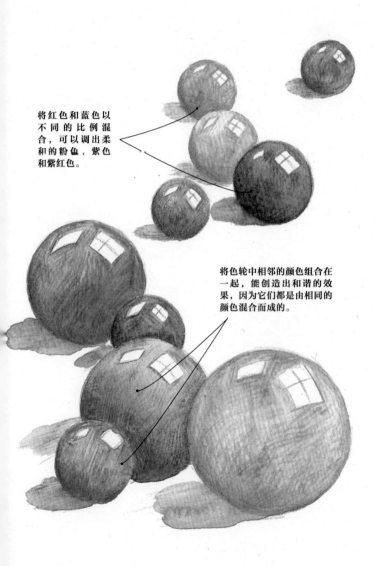

将红色和蓝色以不同的比例混合，可以调出柔和的粉色，紫色和紫红色。

将色轮中相邻的颜色组合在一起，能创造出和谐的效果，因为它们都是由相同的颜色混合而成的。

7.互补色

色轮上位置相对的一对颜色是互补色。将一对互补色搭配在一起，就会形成对比效果，两种颜色也会显得格外浓烈。然而，互补色混合后会变得柔和，得到实用的中性色，如棕色系和灰色系。

红色（原色）和绿色（二次色，黄色和绿色的混合色）是一对互补色。

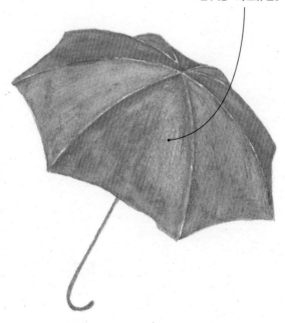

黄色（原色）和紫色（二次色，蓝色和红色的混合色）是一对互补色。

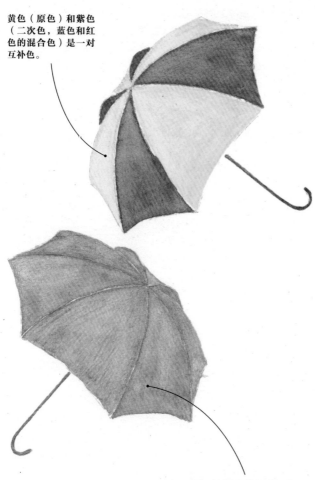

蓝色（互补色）和橙色（二次色，黄色和红色的混合色）是一对互补色。

8.暖色和冷色

通常来说，我们将红色、橙色和黄色视为暖色，将绿色、蓝色和紫色视为冷色。然而，这种定义方式并不一定准确，红色也有偏冷的，如绯红；蓝色也有偏暖的，如群青；黄色也有偏冷的，如柠檬黄。

暖色适用于描绘炎热干燥的场景。

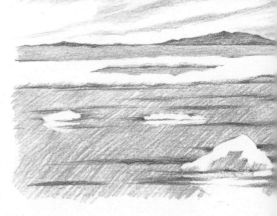

冷色可以为画面增加距离感。

冷色会形成后退的效果，暖色会形成拉近的效果。远处的山峦看起来通常都带有蓝色，因此我们会用蓝色来创造景深感。

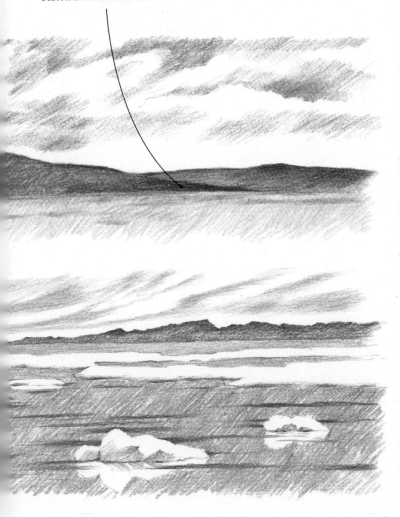

9.湿媒介的混合

有些颜料是透明的，有些颜料是不透明的。颜料的透明度会影响色彩的混合效果和水洗效果。叠涂透明颜料，可以创造出细微的色彩变化。

如果趁颜料未干时添加新的颜色，两种颜色就会相互混合。

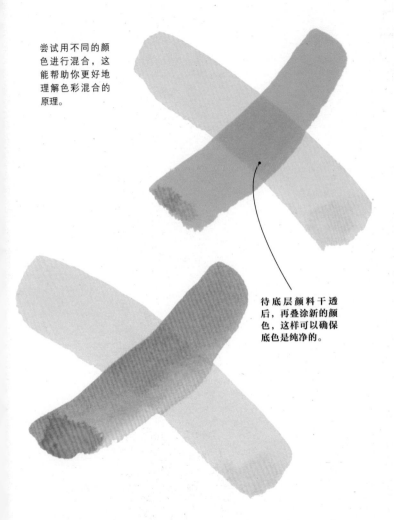

尝试用不同的颜色进行混合，这能帮助你更好地理解色彩混合的原理。

待底层颜料干透后，再叠涂新的颜色，这样可以确保底色是纯净的。

记得标注出混合色的调配比例，以便将来作为参考。

10.干媒介的混合

孔泰色粉棒和彩色铅笔

软性色粉笔和彩色铅笔

软性色粉笔和色粉铅笔　　　　　　孔泰色粉棒和色粉铅笔

孔泰色粉棒和软铅　　　　　　色粉铅笔和彩色铅笔

硬性色粉笔和油画棒

硬性色粉笔和油画棒

硬性色粉笔和油性色粉笔 油画棒和油性色粉笔

硬性色粉笔和油性色粉笔 油画棒和油性色粉笔

11.色彩的光学混合

所有色彩都会受到周围色彩的影响，这就是色彩的光学混合效应。将少量的色彩并排放置，从远处观察，就会形成视觉上的色彩混合效果。例如，在某个区域紧密地画上蓝色和黄色的小点，稍微退远一些，看上去就会变成绿色。

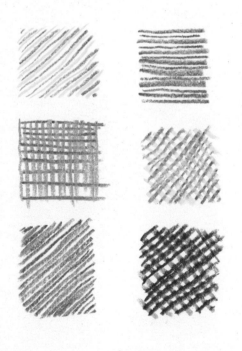

12.交错色和上釉

用两种以上的颜色绘制点画、影线或交叉影线，就能形成复杂的色彩层次，创造出很棒的视觉效果。

上釉，也称薄涂法，即将一种透明的颜色覆盖在另一种颜色或有色画板（或画纸）上，底层的颜色依稀可见，这样两种色彩混合在一起就形成了第三种色彩。

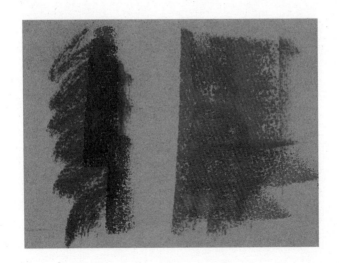

13.色调

对于画作而言，色调通常比色彩更为重要，如何更多地利用色调、更少地利用色彩有时决定了一幅画的成败。

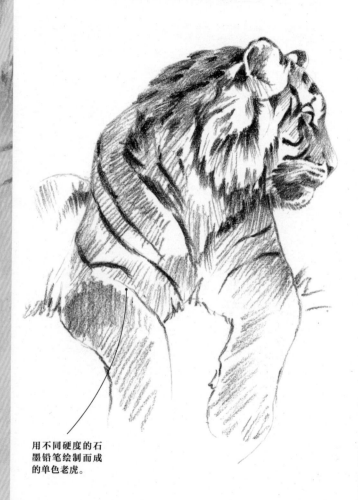

用不同硬度的石墨铅笔绘制而成的单色老虎。

色调是指色彩的明暗程度。我们可以通过混合颜色，加水稀释，使用互补色，或者加入白色、灰色或黑色颜料来改变色调。

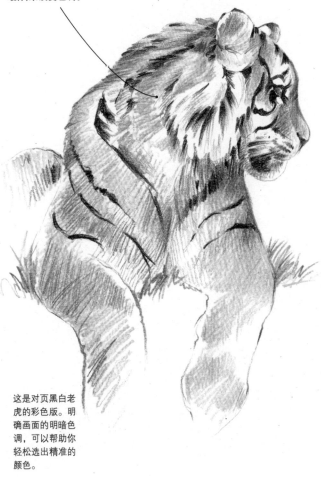

这是对页黑白老虎的彩色版。明确画面的明暗色调，可以帮助你轻松选出精准的颜色。

14.大气透视中的色彩变化

通过色彩表现大气对远处景物的影响，创造出大气透视的效果，塑造出画面的纵深感。

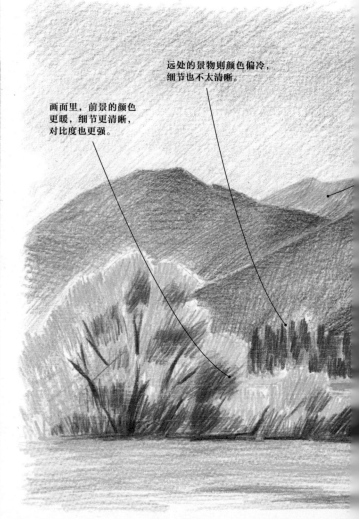

远处的景物则颜色偏冷，细节也不太清晰。

画面里，前景的颜色更暖，细节更清晰，对比度也更强。

注意大气透视对色调的影响，通常前景中的色调较深，背景中的色调较浅。

画面中，远处重叠的群山使用了偏冷的淡紫色和蓝色。

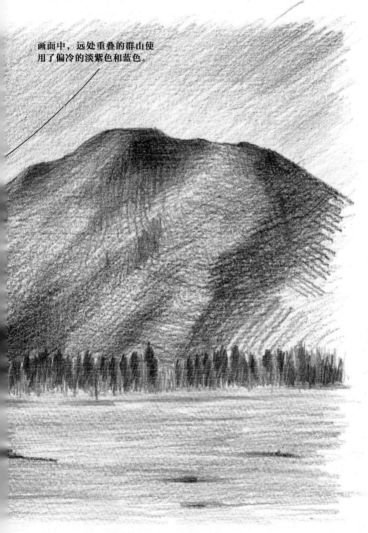

二、透视

1.单点透视

如果你站着观察一条消失在远方的笔直道路，那么就会看到道路两侧的平行线汇聚在视平线上的某个点。在下图中，视平线（地面与天空的交界线）就是观者视线的高度。

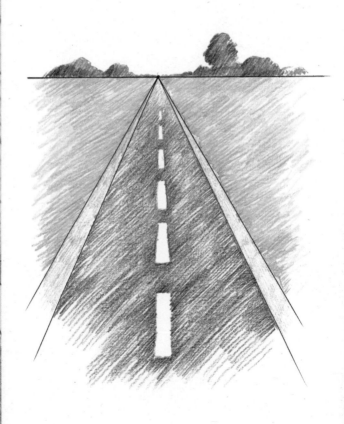

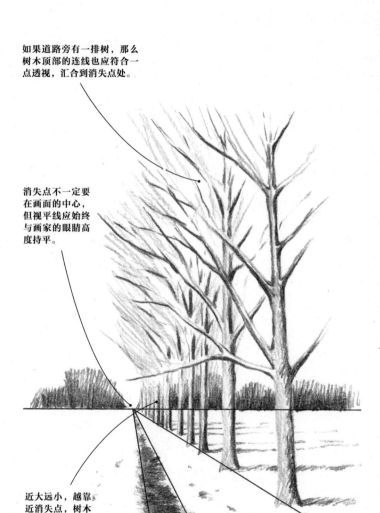

如果道路旁有一排树，那么树木顶部的连线也应符合一点透视，汇合到消失点处。

消失点不一定要在画面的中心，但视平线应始终与画家的眼睛高度持平。

近大远小，越靠近消失点，树木的高度越低，间距越小。

2.两点透视

如果你正对着某个角落，无论是建筑外立面，还是房间内部的墙壁，都将遇到两点透视，顾名思义，视平线上有两个消失点。

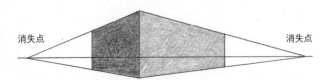

延伸建筑物顶部和底部的线条，它们将分别汇聚在视平线上的两个消失点处。

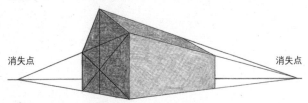

屋顶的延伸线也将汇聚在消失点处。

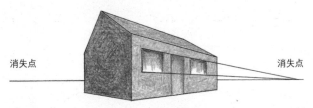

窗户顶部和底部线条的延伸线也要汇聚在消失点处。

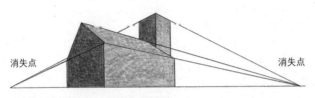

消失点 消失点

从下往上看（仰视），建筑物高于地平线。

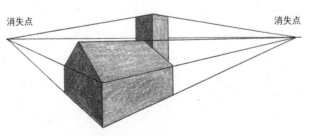

消失点 消失点

从上往下看（俯视），建筑物低于地平线。

3.多点透视

画面中的每座建筑都有着自己的透视线和消失点，如图所示，整幅画一共有三个消失点。

消失点

消失点

消失点

4.用线性元素表现纵深感

在这幅云景画中，画面顶部的云朵更大、更突出。

云朵越靠近视平线，体积越小，间距也越小，表现出画面的纵深感。

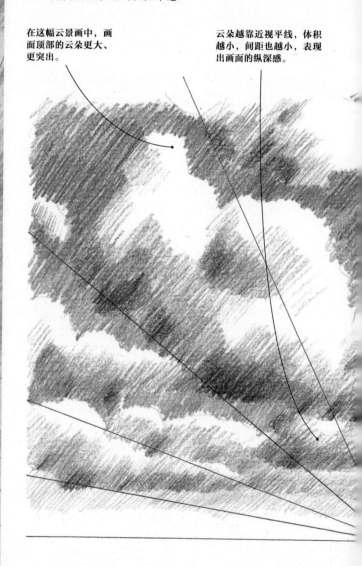

前景中的云朵颜色较深，距离越远，云朵的颜色越浅，视平线附近的云朵颜色是最浅的，进一步塑造出画面的纵深感。

云朵的所有的透视线都汇聚在同一个消失点处。

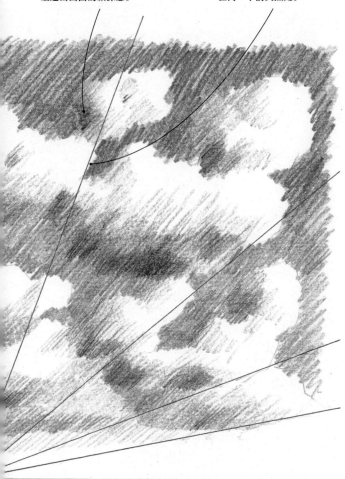

点

297

5.重叠形式

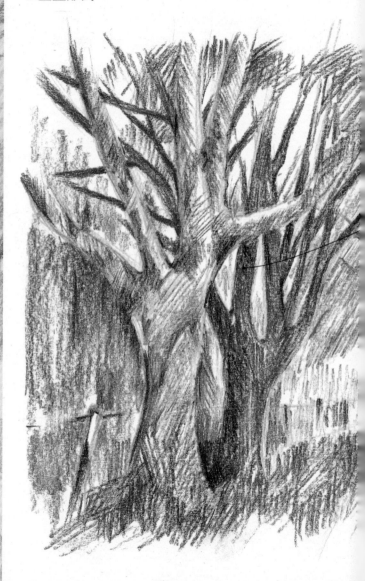

树木的明媚色彩与树木重叠产生的阴影细节共同创造出了画面的纵深感。

树林间的小径延伸到视平线处，吸引观众的视线。

这棵树采用了前景中的色彩，将观众的视线引入画面深处。

6.三分法

将画纸沿水平和垂直方向各分成三等分，然后将关键元素放在交点处，这样会让人觉得赏心悦目。

这幅画的视平线位于上方三分之一的位置，椰子树则位于右侧上分之一和上方三分之一等分线的交点处。

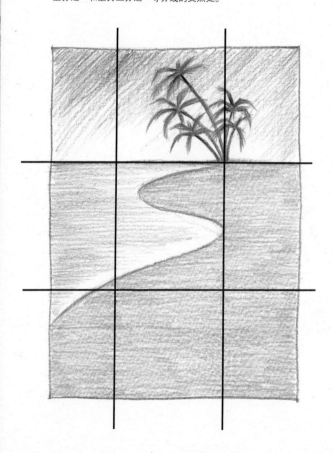

同样的场景，如果视平线将画面一分为二，椰子树位于画面的正中间，就会显得过于平淡无趣，缺乏戏剧性的效果。

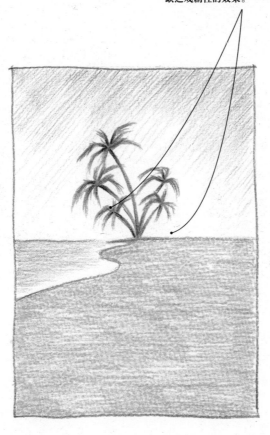

7.对比

通过对比吸引观者的注意力，并将视线引导到画面的焦点上。

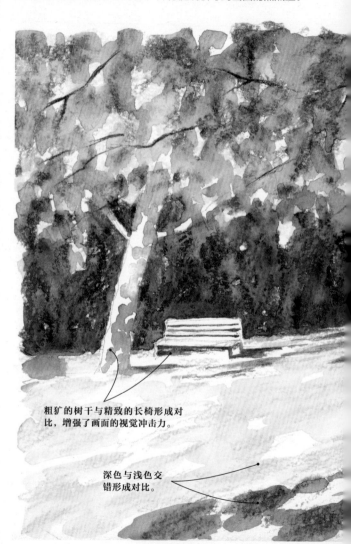

粗犷的树干与精致的长椅形成对
比，增强了画面的视觉冲击力。

深色与浅色交
错形成对比。

深色与浅色、大与小是最基本的对比。

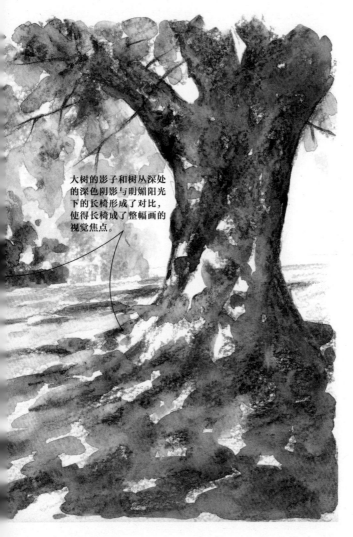

大树的影子和树丛深处的深色阴影与明媚阳光下的长椅形成了对比，使得长椅成了整幅画的视觉焦点。

三、构图

1.正形

摩天大楼的正形描绘出了天际线的负形，这是一种表现景物周围空间的方式。

正形通常用于表现
画面的主要元素。

2.负形

尝试通过负形勾画出物体的形状，例如通过描绘树枝间的负空间表现树木的形状。这会帮助你摆脱固有印象，更好地捕捉物体的特征。

如果占据空间的是一个实在的物体，那么它周围的空间也会变得栩栩如生。

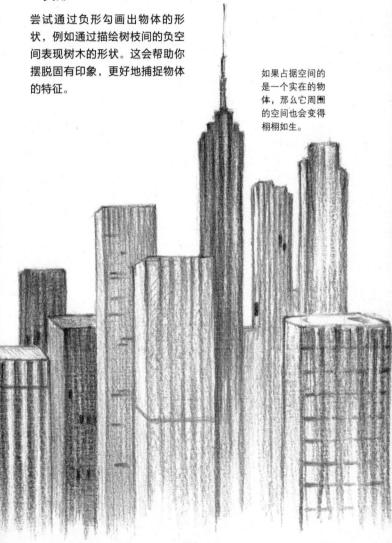

3.单个焦点

下图的焦点是贝壳，它是根据三分法的原理放置的（参见第300页）。鹅卵石从左下角开始一直蜿蜒延伸到贝壳处，将观者的视线吸引到了画面的焦点上。

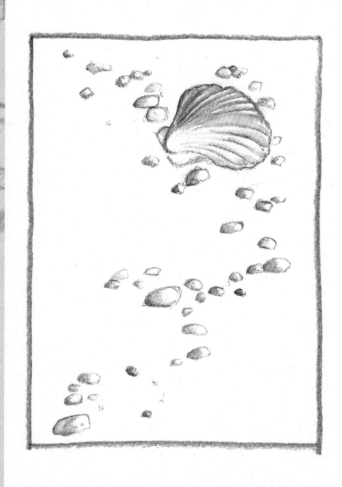

4.两个或更多焦点

在这幅画中，三个贝壳的摆放没有明显的结构层次，因此没有
特定的焦点。这意味着观者的视线会在贝壳间游离，整幅画缺
乏整体性。

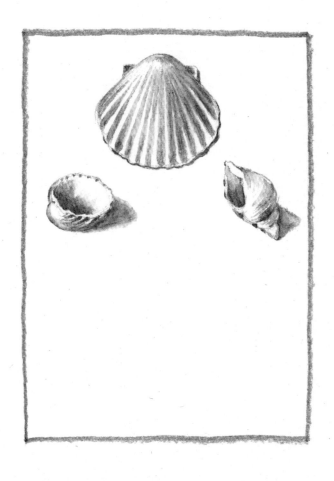

5.构建形态

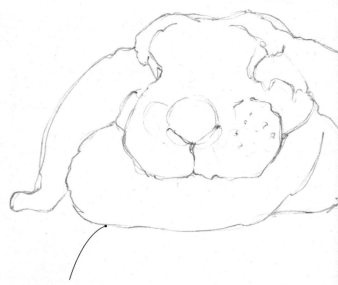

形态就是物体的大致立体形状。这幅草图捕捉了兔子的基本形态和特征。

6.创造体积感

在基本形态的基础上添加体积感，可以
营造景深感，创造出栩栩如生的效果。

用渐变的色调来构建形状，表现光影
效果，创造出阴影和深度。

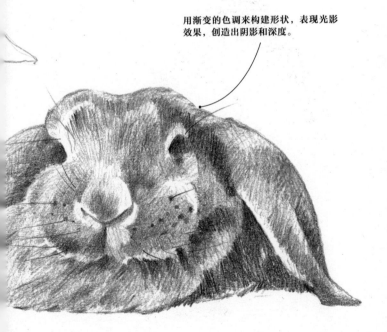

7.造型

在构图中，应该尽量避免出现对称的形状、成组的物体以及相似色调的块面。

为了创造出完美的构图，可以尝试用L形框架来分隔场景中的元素。

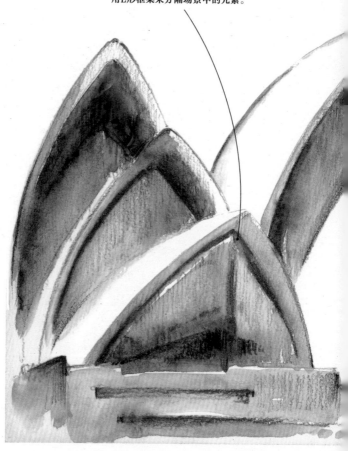

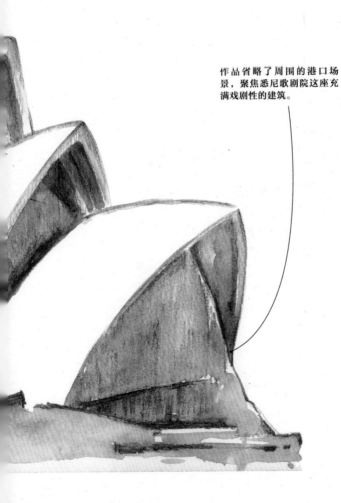

作品省略了周围的港口场景，聚焦悉尼歌剧院这座充满戏剧性的建筑。

8.光线

当光线从左侧或右侧照向物体使，会创造出有趣的阴影。

当描绘成组的景物，尤其是静物组合时，光线起到了决定性的作用。

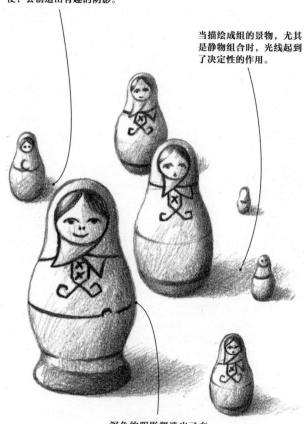

深色的阴影塑造出了套娃的形态和体积感。

如果光线从物体的背后照射过来，就被称为"逆光"，能创造出戏剧性或神秘的画面效果。

照射在套娃背面的光线在套娃右侧形成了明亮的光晕，套娃左侧则仍处于阴影中。

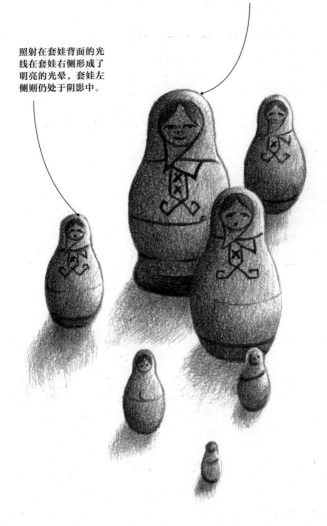

9.构图模式

除了传统的肖像画和风景画构图模式，我们还可以尝试许多不同的构图模式。跨页中，我就采用了多种不同的构图模式来描绘红场圣巴兹尔大教堂。

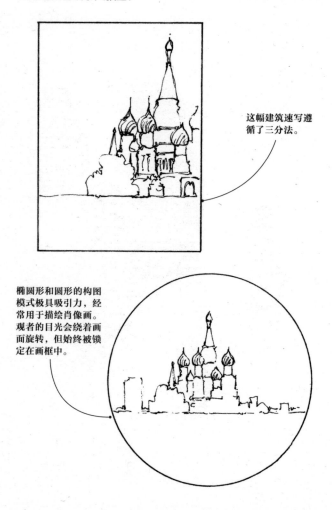

这幅建筑速写遵循了三分法。

椭圆形和圆形的构图模式极具吸引力，经常用于描绘肖像画。观者的目光会绕着画面旋转，但始终被锁定在画框中。

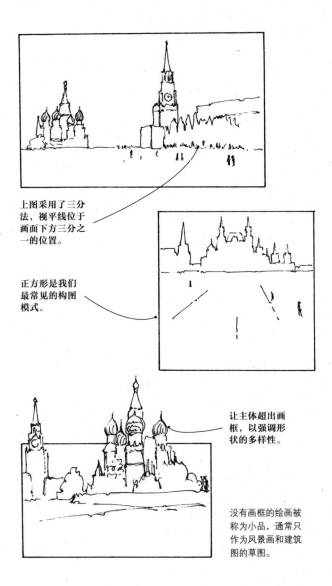

上图采用了三分法，视平线位于画面下方三分之一的位置。

正方形是我们最常见的构图模式。

让主体超出画框，以强调形状的多样性。

没有画框的绘画被称为小品，通常只作为风景画和建筑图的草图。

原版书索引